會親自前往某個展覽會場，也因此見識到展覽的不同面貌，有別過去從事相關工作時的見聞，希望自

己在寫這本書時，也妥善運用了這十餘年來身為參觀者的經驗。

本書內容所提及，位於東京都心的主要美術館、博物館：

好評推薦

作者指出現今日本企畫展盛行的原因與弊病，並介紹了現代藝術的多元表現，對策展者或觀展者都頗有參考價值。

——王俊傑／臺北藝術大學新媒體藝術學系教授

本書作者結合自己豐富的工作經驗及深刻的文化觀察，詳細書寫近年日本美術展覽發展特性及內部運作程序以及對觀覽者的影響。其中有不少部份與台灣美術館發展有可資參考之處，值得推薦。

——林育淳／台南市美術館館長

本書作者筆鋒犀利，據其在國際交流基金會、報社文化事業部等策展部門的經歷，

一一揭露戰後日本數個大型重要展覽的策畫過程，並一針見血地指出日本獲利掛帥及資源分配不均的問題。對於藝文工作者，作者提供日本數個兼顧理想與現實的策展案例，值得參考；對於所有熱愛藝術的民眾，本書提供多元而具批判性的視角，讓我們能從不同角度欣賞一場展覽。

——梁永斐／國立臺灣美術館館長

以前所未有的理性視角再次感受美術的重要性與魅力。

——Miho／旅日文字工作者＆「東京、不只是留學」版主

目錄

主要參考文獻

浅野徹一郎『戦後美術展略史』求龍堂、一九九七年

井出洋一郎『美術館学入門』明星大学出版部、一九九三年

岩渕潤子『美術館の誕生　美は誰のものか』中公新書、一九九五年

金子淳『博物館の政治学』青弓社、二〇〇一年

暮沢剛巳『美術館はどこへ？―ミュージアムの過去・現在・未来』廣済堂出版、二〇〇二年

暮沢剛巳『美術館の政治学』青弓社、二〇〇七年

暮沢剛巳、難波祐子編著『ビエンナーレの現在　美術をめぐるコミュニティの可能性』青弓社、二〇〇八年

関秀夫『博物館の誕生　町田久成と東京帝室博物館』岩波新書、二〇〇五年

高階秀爾『芸術のパトロンたち』岩波新書、一九九七年

高橋明也『美術館の舞台裏: 魅せる展覧会を作るには』ちくま新書、二〇一五年

立石玄三美『展覧会 うらかたの記　新聞社文化事業・一担当者の30年』北辰堂、一九九五年

並木誠士、吉中充代、米屋優編『現代美術館学』昭和堂、一九九八年

西澤寛『展覧会プロデューサーのお仕事』徳間書店、二〇一八年

秦新二、成田睦子『フェルメール最後の真実』文春文庫、二〇一八年

初田亨『百貨店の誕生　都市文化の近代』ちくま学芸文庫、一九九九年

平田オリザ『芸術立国論』集英社新書、二〇〇一年

平野公憲『私の展覧会クロニクル―1978・2009』論創社、二〇一二年

古川隆久『皇紀・万博・オリンピック: 皇室ブランドと経済発展』中公新書、一九九八年

水野和夫、山本豊津『コレクションと資本主義 「美術と蒐集」を知
れば経済の核心がわかる』角川新書、二〇一七年

若林覚『私の美術漫歩 広告からアートへ、民から官へ』生活の友社、二〇一八年

東京都現代美術館編『開館10周年記念 東京府美術館の時代：1926-1970
年』東京都歴史文化財団東京都現代美術館、二〇〇五年

『東京都美術館紀要』No.22二〇一六年三月三十一日発行
　　山村仁志「東京都美術館の特質と課題―様々な個人を生かすしなやかな容器」
　　水田有子「東京都美術館における「佐藤記念室」設置のねらいとその経緯」

『日本大学大学院　総合社会情報研究科紀要』No.7 二〇〇六年
　　増子保志「彩管報国と戦争美術展覧会―戦争と美術（３）―」

圖片出處

作者提供：P17、P23、P31、P131、P180、P185、P187

渡邊純子：P39

Chihyu Chang：P85

David Baron（Flicker）：P19　https://bit.ly/3gnGpbZ

yisris（Flicker）：P55上圖　https://bit.ly/3dvCt70

Bevis Chen（Flicker）：P55下圖　https://bit.ly/32BzC69

Naoki Nakashima（Flicker）：P57上圖　https://bit.ly/2QC7YmY

Alejandro（Flicker）：P57下圖　https://bit.ly/3swD0tB

Dick Thomas Johnson（Flicker）：P172　https://bit.ly/3xctQ9a

ブリュッケ（圖表製作）：P5、P177

＊ 因版權狀況，繁體中文版本收錄的圖片和日文原書有若干不同。

第一章

日本美術展覽句呈戔「舉廿乎見」

世界級美術展 訪客數前十大排行榜

以平成年間在日本舉辦的美術展為例，引發話題討論的展覽必定擁擠不堪，這恐怕已成為一種常態吧。除去少數例外，在我個人印象中，一九八〇年代之前日本的美術展從未出現人潮洶湧的景象。但是近年來在展場外，經常可看到等待入場的觀眾大排長龍，展覽突破五十萬總參觀人數的例子也時有所聞。如果展出作品是像維梅爾或伊藤若冲的畫作，不難預料這類等級的展覽要排好幾個小時才能入場。而美術展的總數量也增加了。

光是在二〇一九年秋，就有「日本、奧地利友好一百五十週年紀念 哈布斯堡王朝展──橫跨六百年的帝國收藏史」（國立西洋美術館）、「尚・米榭・巴斯奇亞：Made in Japan」（森藝術中心畫廊）、「梵谷展」（上野之森美術館）、「科陶德藏品展・印象派觀點」（東京都美術館）、「卡地亞・時間的結晶」（國立新美術館）等，名畫家的大型個展及國外美術館的收藏展推出的頻率相當高。以上列舉的展覽，入場參觀的民眾幾乎都逾二十萬人次，其中不乏訪客超過五十萬人次的美術展。短期內舉辦這麼多引起話題、人群雜沓的展覽，恐怕也是日本特有的現象吧。

根據總部位於倫敦的《藝術新聞》（The Art Newspaper）線上誌，我觀察到值得深思的統計數字。這份雜誌曾在二○一九年三月二十四日，發表二○一八年世界級美術展的「平均單日訪客數排行榜」，其中日本有兩檔美術展進入前十名（每段末括弧內的數字表示總訪客數）。

第一名　Heavenly Bodies: Fashion and the Catholic Imagination「神聖之軀：時尚與天主教印象」大都會藝術博物館（紐約）一萬九一九人（一六五萬九六四七人）

第二名　Michelangelo: Divine Draftsman and Designer「米開朗基羅：超凡脫俗的傑出繪圖師與設計師」大都會藝術博物館（紐約）七八九三人（七○萬二五一六人）

第三名　Do Ho Suh: Almost Home「徐道獲個展：家的再現」史密森尼美國藝術博物館（華盛頓）七八五三人（一一二萬三○○○人），免費入場

第四名　Landscapes of the Mind: Masterpieces from Tate Britain 1700-1980「心靈的風景：泰特不列顛美術館珍藏展」上海博物館（上海）七一二六人（六十一萬七九二六人），免費入場

第五名　Bronze Vessels from the Donation of Late Mr. & Mrs. Chu Chong Yee「朱昌言、徐文楚伉儷捐贈 青銅器展」上海博物館（上海）六九三三人（五萬四四七三人），

免費入場

第六名 「誕生一一〇年 東山魁夷展」國立新美術館（東京）六八一九人（二十四萬六二三人）

第七名 Crossroad:Belief and Art of Kushan Dynasty「歐亞衢地：貴霜王朝的信仰與藝術」上海博物館（上海）六七四一人（四十六萬三三二〇人），免費入場

第八名 The Wanderers:Masterpieces from the State Tretyakov Gallery「巡迴展覽畫派：俄羅斯國立特列恰科夫美術館珍品」上海博物館（上海）六六六六人（四十五萬八〇三五人），免費入場

第九名 「繩文特展——一萬年間美的鼓動」東京國立博物館（東京）六六四八人（三十五萬四二五九人）

第十名 Ancient Wall Paintings from Shanxi Museum「山西博物院壁畫展」上海博物館（上海）六五五二人（五十三萬四四五五人），免費入場

日本有兩檔展覽分別名列第六與第九名，假設排除免費入場的展覽，則是第三、四名。順帶一提，如果對照二〇一七年的世界美術展參觀人數排行（包括免費入場在內），第一名是「興福寺中金堂再建特別展『運慶』」（東京國立博物館），平均

單日一一二六八人（總計六十萬四三九人次）；第三名是「國立新美術館開館十週年暨捷克文化年・慕夏展」（國立新美術館），平均單日八五〇五人（總計六十五萬七三五〇人次）；第五名是「草間彌生——我永遠的靈魂」（國立新美術館），平均單日六七一四人（總計五十一萬八八九三人次），共有三檔展覽在前十名內。

全世界參觀人數最多的美術館、博物館

讀到這裡，感覺上日本似乎是世界上喜愛美術的國家前幾名，不過其中隱含著相當大的盲點。如果閱讀《藝術新聞》同一篇文章，接下來將會看到「哪些美術館、博物館的訪客數最多」排行榜（數字代表年度參觀人數，千人以下的數字四捨五入）。

第一名　羅浮宮（巴黎）　一〇二〇萬人次

第二名　故宮博物院（北京）　八六一萬人次

第三名　大都會藝術博物館（紐約）　六九五萬人次

第四名　梵蒂岡博物館（梵蒂岡）　六七六萬人次

第五名　泰特現代藝術館（倫敦）　五八七萬人次

第六名　大英博物館（倫敦）、第七名　國家美術館（倫敦）、第八名　國家藝廊（華盛頓）、第九名　艾米塔吉博物館（聖彼得堡）、第十名　維多利亞與亞伯特博物館（倫敦）其中並不包括日本美術館或博物館。在這篇報導中，雖然沒有刊登出接下來的順位，不過根據前一年的資料，日本好不容易以國立新美術館（六本木）的二九九萬人次躋身第十七名。

自從邁入二十一世紀以來，這兩個排行榜歷年來的內容幾乎大同小異。日本每年大約有二、三檔展覽會進入平均單日訪客數排行，不過以美術館整體而言，大概只有國立新美術館會名列二十名前後。這究竟代表什麼意思呢？

首先即使以全球的標準來看，日本美術展的場面仍顯得擁擠，而且單日訪客數特別多。反過來說，也就是日本民眾缺乏從容欣賞畫作與雕刻的環境。根據筆者長年策畫美術展的經驗，在日本的展覽只要訪客一天超過三千人，就會讓人覺得「壅塞」。如果訪客數突破五千，光是等待入場就要幾十分鐘，「欣賞時會有壓迫感」，要是總共有一萬人入場，必須排隊等待超過一個小時，淪落到「後面的人拜託不要推」的窘境。但是日本美術館、博物館的總參觀人數，與世界上其他國家相比少得令人訝異。

我們不妨思索這樣的差距從何而來。

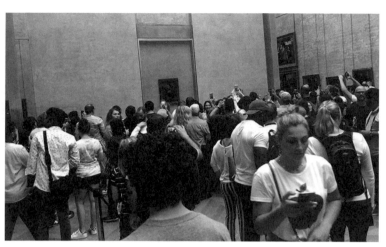

在羅浮宮內展示〈蒙娜麗莎〉的空間。全館只有這裡最擁擠。

「企畫展」與「常設展」的差異

首先，日本曾多次名列世界前十大的幾檔美術展都屬於「企畫展」。

相對於此，倘若美術館或博物館本身的總訪客數在前十名，幾乎都是像羅浮宮、大英博物館等世界級博物館（北京的故宮博物院最近也開始登場）。

這些美術館也有「企畫展」，但是包括外國觀光客在內，許多訪客是為了欣賞「常設展」而來。

常設展即是展示美術館館藏，在國外的大型美術館光是細細地觀看常設展就可待上整天。羅浮宮的展示面積約六萬一千平方公尺、大英博物館

約五萬七千平方公尺，其中約佔一千至二千平方公尺的企畫展展覽室只佔了其中一小部分。

所以如果置身在羅浮宮，大概只有展示〈蒙娜麗莎〉的空間最為擁擠，跟日本熱門的展場不相上下。除此之外即使走進陳列著兩幅維梅爾畫作的展覽室，依然可以很從容地欣賞。羅浮宮在近一年內大約有一千萬人來訪，如果以平均單日三萬人次（假日除外）計算，就美術館整體的坪數來看仍然綽綽有餘。日本能與這類國際級大型美術館相提並論的，應該是位於上野的東京國立博物館或位於佐倉的國立歷史民俗博物館（共約二萬平方公尺）吧。不過在東京國立博物館，訪客最多的是位於左後方的「平成館」，這裡常提供企畫展使用，但正面的「本館」或右側的「東洋館」、左側的「法隆寺寶物館」等，都顯得冷冷清清。即使常設展推出雪舟或長谷川等伯的國寶級作品，也不會受到大眾矚目。

就算跟東京國立博物館不同等級，位於竹橋的東京國立近代美術館或木場的東京都現代美術館，即使有跟企畫展場地面積相當的常設展空間，參觀的人也很少。其他的公立美術館像世田谷美術館或練馬區立美術館，好不容易才有小型常設展會場，也有很多美術館根本沒設置常設展的空間，就像日本總訪客數最多的國立新美術館（位於六本木）。總而言之，大部分日本美術館的總展示面積約一千平方公尺左右，所以

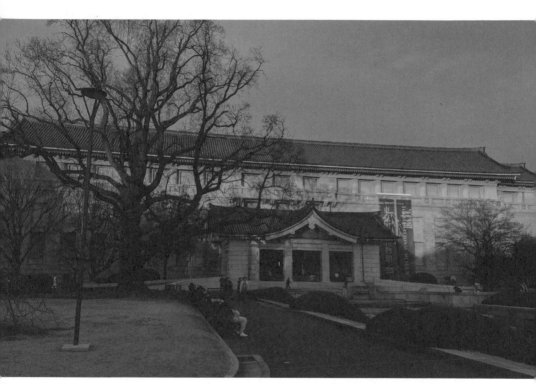

東京國立博物館本館正面入口。跟其他別館相比，這裡的訪客比較少。

做為報社主辦的展覽場地時，當然會顯得擁擠。

這種狀況顯現出日本美術館與美術展的特殊性。一般人不是去欣賞美術館或博物館的館藏，而是去參觀從國內外借來的作品企畫展。也就是說，大家普遍把美術館當成特定的場所，用來欣賞這類無法重現的特展。這種「日本特有的狀況」當然背後有其淵源，關於這部分將在後面的章節詳述。以下將介紹一般人感興趣的日本畫與西洋名畫展，這些幾乎都是由報社等媒體主辦。

為什麼報社要舉辦展覽？

在戰後的美術展中，已成為傳說的著名個案包括一九六四年吸引一七二萬名訪客的「米羅的維納斯特別公開展」（國立西洋美術館、京都市美術館❶）、一九六五年共二九五萬人次參觀的「圖坦卡門展」（東京國立博物館、京都市美術館、福岡縣文化會館）、一九七四年一五一萬人次的「蒙娜麗莎展」（東京國立博物館）吧。其中特別值得注意的是：「米羅的維納斯特別公開展」與「圖坦卡門展」都是由朝日新聞社主辦，「蒙娜麗莎展」則是由朝日新聞社與 NHK 協辦，這都是不可否認的事實。

美術展為什麼會跟報社產生密切關聯？種種原因包括：早在那個年代，報社藉由

駐外機構擁有國際化的聯絡網、攜帶外幣出境時也較不受限制等。

由報社或電視台策畫美術展，是日本特有的模式。假設我們表明是由日本的報社在海外企畫美術展，乍聽之下會很令人訝異。如果是已經外借館藏給日本許多次的美術館，譬如巴黎的羅浮宮或奧賽美術館，館方對於日本美術展的運作模式都已經很熟悉，所以還沒什麼大礙，倘若是法國的地方美術館，聽到日本報社的職員前來洽詢出借館藏，只會覺得匪夷所思。館方會進一步確認：這是不是你們對文化事業提供資金贊助的一種形式？「噢，不是這樣，是由報社企畫展覽、向貴館借館藏，尋找可以配合展出的日本美術館。」聽到的人只會面露不可思議的表情，質疑「既然你們報社自己也投入展覽企畫，恐怕不會刊登公允的藝術評論吧？」，甚至心生疑慮「報社是不是打算先藉由展覽宣傳，然後把作品廉價出售？」

日本除了讀賣、朝日、每日、日經、產經這些發行遍及全國的報社，還有像東京・中日新聞、西日本新聞、北海道新聞、中國新聞、河北新報等地方報，甚至是縣報，各報社都設有「文化事業部」，「主辦」或「協辦」展覽似乎變成理所當然的事。日

❶ 譯註：現為「京都市京瓷美術館」。

本報社舉辦文化活動（包括展覽在內）的由來已久。有種說法是，報社舉辦活動的開始，可以追溯到朝日新聞一八七九年成立於大阪，翌年即策畫中之島煙火大會。報社策畫的活動不只限於美術展，譬如「春季甲子園」是由日本高等學校野球聯盟與每日新聞社共同主辦，「夏季甲子園」由朝日新聞社主辦。「箱根驛傳」則是由「關東學生陸上競技聯盟」與讀賣新聞社合辦。長久以來報社內名為「企畫部」或「文化事業部」的單位，除了以畫展為主，也舉辦運動賽事等各種各樣的活動。

而且日本曾有很長一段時間美術館本身數量稀少，所以變成以百貨公司的展覽為中心，當美術館增加以後，又變成以報社企畫為主。所以我想在此強調的是：長久以來，日本的美術展一直都帶有明顯的「活動」色彩。

只有報社才能達成的大型宣傳效果

日本的報紙誕生於十九世紀後半，至今已有將近一百五十年的歷史，目前各報社仍在持續舉辦展覽。過去的理由可能是「回饋讀者」、「舉辦社會活動」、「對文化有所貢獻」，但是自從泡沫經濟崩解以來，各報社的廣告收入銳減、讀者也逐年越少，於是美術展的定位改為填補本業收入的「獲利事業」。

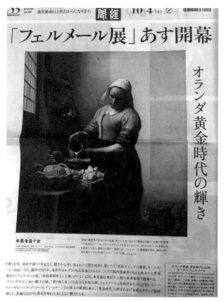

連筆者都感到錯愕的《產經新聞》滿版宣傳。

當然，如果號稱是「本社舉辦」的活動，就會運用廣告、報導、促銷印刷品等各種手段進行宣傳。在先前提到的「維梅爾展」開展前一天，主辦單位《產經新聞》在頭版的整個版面上，只刊登了〈倒牛奶的女僕〉畫作的照片與「明天開幕」的展覽相關訊息。像這樣的宣傳令人質疑「怎麼會打廣告到這麼毫不掩飾的程度」，而這家報社旗下的記者不知作何感想？

就算報社沒有做到這樣的程度，社內藝文版或文化版負責藝術線的記者也不得不為了配合「自己公司舉辦的展覽」，屢次撰寫相關報導。費盡心力舉辦展覽的事業部專員不敢自己執筆發表（如果寫的是「本社事業介紹」的相關內容，那又當別論）。

最常見的是稱為「特集」的整版報導。藝術記者可以因此藉著展覽的經

費出國採訪，寫一些字數較多的文章。如果再放上幾幅大張的照片，一般的讀者根本分辨不出這是業配文。報社平常很少編列出國採訪的預算，對於藝術記者而言這是再好不過的機會，所以通常都會樂意接下任務。這種時候甚至可以採訪到像羅浮宮等著名美術館的館長，或是由一流的學藝員隨行解說，正是好好欣賞藝術品的絕佳機會。

展覽開始後，繼續在報紙的第三版刊登「畫展開幕」的消息，參觀人數每突破十萬人次，就在同一版再度報導一遍。譬如以《朝日新聞》為例，展期橫跨二〇一九至二〇二〇年的「科陶德美術館展・印象派觀點」，相關報導大約總共刊登了二十到三十篇。而且還額外贈送報紙訂戶招待券，並選擇休館日做為開放幸運讀者參觀的特別日子。

日本的報紙發行量遠大於國外。美國的《紐約時報》是五十萬份，法國的世界報大約三十萬份左右，而日本發行量最大的《讀賣新聞》超過八五〇萬份，其次是《朝日新聞》接近六百萬份，《每日新聞》約二八〇萬份，《日經新聞》約二五〇萬，《產經新聞》約一五〇萬份。國外著名的報紙水準很高，又稱為「嚴肅報紙」（quality paper），而發行量達數百萬份的日本報紙無法看齊。但是無論如何，只要有這樣的發行量，就算只在一份報紙重覆宣傳許多次，也能達到一定的曝光率。平常撰寫正統「藝術評論」與美術展介紹的資深藝術記者，也會被迫提供稿件。

辦一場展覽的全部費用超過五億日圓

到了平成年間也開始舉辦美術展的民營電視台，原本就是為了增加營收，現在報社對於展覽也有所期待，不僅希望能提升本業以外的收益，也希望扣除包含人事費用等各項支出後還有盈餘。如此一來，就必須比過去更重宣傳。日本的美術展平均單日訪客數就超過六千人，形成「後面的人拜託不要推」的世界級壅塞程度，這正是主辦單位宣傳後「推波助瀾」的效果。儘管如此，為什麼一定要炒作到這樣的程度？

由於美術展的藝術品全是從國外借來的，包括運輸、保險、出借費、展示費，加上宣傳、展場營運等費用，全部經費加起來往往會超過五億日圓。以下就來簡單地試算看看：

為期三個月的展期假設扣除休館日，共計展出八十天。如果將預售票、當日售票、折扣、免費招待一併列入考量，以平均單價一五〇〇日圓計算，每天要有五千名訪客才有六億日圓的營收，也就是總訪客數達到四十萬人次。即使美術展辦得這麼「成功」，為了籌措展覽的人事費用，還需要販售展覽圖錄與周邊商品帶來的額外收入。

所以展覽必須創造盈餘，而主辦單位是根據出資比率分配盈餘。

所謂的「文化事業」只是個名目，報社與電視台這些大眾傳播媒體運用自己公司

的資源大肆宣傳，讓民眾在訪客數名列世界前十名的擁擠展場參觀作品，這正是日本美術展悲哀的現狀。經過著名的藝術作品前，邊聽展場工作人員喊著「請不要停下腳步，一邊觀賞繼續前進」邊看展覽，究竟有什麼「文化」可言？

創造出這種無法讓人從容欣賞作品的環境之始作俑者，正是大肆宣傳其主辦了「熱門展覽」的報社、電視台，即使放眼全世界，這種情形也相當罕見。前面提到的「維梅爾展」票券雖然有指定日期與時段，但是觀察現場實際的狀況，一小時內似乎湧入上千人。這樣不僅在入口外要經過漫長的等待，展場內也相當擁擠，幾乎不會因為限定日期與時段就能好好欣賞作品。

雖然是有史以來能欣賞到最多幅維梅爾畫作的機會，但即使購買了昂貴的入場券，必須把握時機對自己所經歷的觀展經驗是否有同等的價值？在無比擁擠的人群中，八、九幅名畫分別投以匆匆一瞥，如果只因為這樣就感到欣喜，豈不是有點可笑嗎？

第二章

為什麼會有這麼多「某某美術館展」？

在入場券上印著重要資訊

耗費了數億日圓的經費，委託美術館或博物館出借展場空間三個月——美術展究竟是如何成形與落實？筆者將在本章回顧親身經驗，向大家說明「展覽如何問世」。

首先我想談的重點是「主辦」。

如果我們觀察美術展的海報或傳單，首先應該會看做為主視覺的重要作品圖像吧。接下來將看到文案（在前述的「維梅爾展」則是「前所未有的優雅展現」），接下來是展覽場地與展覽日期等資訊。在這些主要訊息底下，有些內容以更小的字體標示。在「主辦單位」後面排列著「協辦」、「特別贊助」、「贊助」、「特別協力」、「協力」、「企畫」、「企畫協力」的企業名稱。如果由報社事業部專員或學藝員等「美術展業界人士」瀏覽到這部分，大概就可以瞭解這場展覽的架構。

我先將二○一九年秋的重要大型展覽列出如下：

「科陶德美術館展・印象派觀點」　主辦：東京都歷史文化財團、東京都美術館、朝日新聞社、ＮＨＫ、ＮＨＫ製作　協辦：英國文化協會　贊助：凸版印刷、三井物產、鹿島建設、大金工業、大和房屋工業、東麗株式會社

「梵谷展」 主辦：產經新聞社、BS 日本電視台、WOWOW、索尼音樂娛樂、上野之森美術館 協辦：荷蘭

王國駐日大使館 贊助：第一生命集團、大和證券集團、高松建設、NISSHA、艾妥列（atré）、關電工、

JR東日本

「卡地亞‧時間的結晶」 主辦：國立新美術館、日本經濟新聞社 特別協力：卡地亞 協辦：法國駐日大使

館、日法學院 贊助：大成建設、山元企業

「日本‧奧地利友好一百五十週年紀念 哈布斯堡王朝展——橫跨六百年的帝國收藏史」 主辦：國立西洋美

術館、維也納藝術史博物館、TBS、朝日新聞社 共同主辦：日本經濟新聞社 協辦：奧地利駐日大使館、奧

地利文化論壇、BS/TBS 電視台 特別贊助：大和房屋工業 贊助：三井物產、大日本印刷、瑞穗銀行、BIC

CAMERA

「尚‧米榭‧巴斯奇亞展：Made in Japan」 主辦：富士電視台、森藝術中心畫廊 特別贊助：ZOZO 贊

助：損保日本興亞 協辦：美國大使館、紐約市觀光局、WOWOW、J-WAVE 廣播電台

　　其中包括業界獨特的用語，所以必須稍加留意。就像一般人不清楚電影演職人員表上的「執行製作人」或「製作總指揮」實際上在做什麼（其實多半只是掛名而已），大家也不曉得「主辦」展覽要執行的項目。所謂「主辦」最簡單的解釋就是「主要的舉辦者」，也就是展覽等活動的策畫者。具體來說就是提供資金與人力、分配盈餘。

就我所知，「主辦」的項目在日本主要是指展覽或舞台公演。如果像位於澀谷的山種美術館、千代田區的出光美術館這類以個人收藏為主的小型博物館，就算同樣是舉辦展覽，也不會用到「主辦」二字。或者雖然是國公立美術館的展覽，如果是展示館藏的「常設展」，也不會使用「主辦」這個詞。因為美術館本來就應該展示館藏，「主辦」則是由美術館以外的單位策畫，也可說專門適用於媒體跨界舉辦的「企畫展」。

當然，在國外的美術館界並不存在「主辦」的同義詞。因為如果由美術館以外的機構做為「主辦單位」主導整場展覽，恐怕令人難以想像。「主辦單位」在英文雖然標示為 organizer，以往每次從日本向國外借藝術品時，為了解釋這個詞彙的意思都要大費周章，我到現在還記憶猶新。「企畫展」有時也可以連帶欣賞外借展場的美術館、博物館本身的館藏，不過主要還是由一個或多個美術館借來的作品構成展出內容，而且多半由報社或電視台等媒體主導。尤其引起矚目的美術展往往由上述這兩種機構共同合作舉辦，這點請大家要多加留意。

主事者對美術館輕忽的程度令人訝異

先前提到的「維梅爾展」的相關機構如下⋯

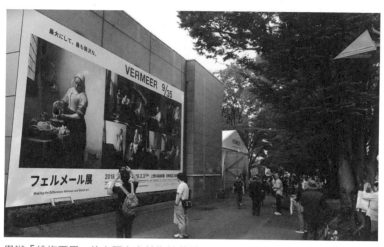

舉辦「維梅爾展」的上野之森美術館外牆。

主辦：產經新聞社、富士電視台、博報堂DY

Media Partners、上野之森美術館

依照各機構的種別，依序是報社、電視台、廣告公司、美術館。雖然這個展覽已經存在著各種特例，但是這四個機構的排列順序依然令人感到訝異。說實話，甚至令人感嘆「美術展竟然會發展到這種局面」。在一般的情況下，應該會把美術館的名字排在最前面，對於提供場地的美術館表示尊重。接下來是報社或電視台等主流媒體，然後結束。但是這場展覽竟然把美術館擺在最後，我從未見過如此藐視美術館的例子。

上野之森美術館並不是「專門對

外租借的展場」，館內也有專屬的學藝員，但或許因為這座美術館屬於富士產經集團，所以才會出現這樣的情形。通常無論美術館有沒有出資、是否參與策展，都應該列在最前面，這是業界應有的常識。順帶一提，即使同樣名列為主辦單位，也是由名稱排列在前的公司擁有主導權。依展覽個別情形而定，擺在次位的媒體可能出資金額比例較小，也有可能只是掛名，並沒有提供資金。無論實際上屬於哪一種情形，通常只會由一間核心公司負責處理。

「維梅爾展」將博報堂 DY Media Partners 並列為「主辦」也是相當罕見的情形。譬如像「孟克展——共鳴的靈魂吶喊」展覽中，這家公司的角色是「製作協力」。廣告公司原本應該居於幕後，主要在尋找贊助商或進行宣傳的商業合作時發揮作用。這些到最後還是要仰賴媒體的力量——譬如報紙的廣告版或電視廣告等才能實現。到了平成年間，電通、博報堂、ADK 等大型廣告公司開始出資贊助美術展。就如同他們在同一時期也加入電影製作委員會，出資並且獲得利潤一樣，對於廣告公司而言，還有比出資、獲利更大的好處。一般的廣告會發給數家廣告公司，但是只要肯出資的話，整檔展覽的廣告都可以由自己公司壟斷。要是找到能夠出資的贊助企業，藉由報紙或電視，或許還可以創造新的商機。順帶一提，電影的製作原本就不脫商業運作，提供資金的企業不管是廣告公司、演藝經紀公司或製作委員會，都將列入宣傳名單。

不過美術展的情形又大不相同。廣告公司的名稱至少不會出現在「主辦單位」的部分，這是多年來的業界常識。屬於「文化事業」的美術展，並不適合直接列出廣告公司的名稱。不過從二〇一八年秋橫跨翌年，在東急文化村美術館（Bunkamura The Museum）所舉辦的「文化村三十週年紀念——特列季亞科夫美術館館藏展‧浪漫俄羅斯」，主辦單位就包括文化村、日本經濟新聞社、電通廣告，或許漸漸地廣告公司也會出現在名單中。

電影也是一樣。如果由廣告公司出資，在宣傳方面將發揮很大的作用。對廣告公司而言，只要是「旗下相關活動」，在報紙、雜誌、電視、網路等「相關企業的資源」，只要有機會，就能以幾乎免費的預算刊登廣告。所以如果由電通或博報堂出資，除了主辦單位本身經營的報紙或電視台之外，在其他地方曝光的機會也會增加。於是日本的美術展總會淪落到「後面的人拜託不要推」的局面。我也注意到「維梅爾展」在其他方面，似乎也發展出平成之後美術展的新模式，關於這些我將在後面的篇幅詳述。

另外在「主辦單位」之中，也有「名義上的主辦」。當報社跟美術展的策展或展出內容無關時，如果名列「主辦」，就可以利用報紙稱為「社告」的欄位進行宣傳。尤其是地方的美術館企畫展，光是掛上報社的名字就有加分的作用，如果報社進一步刊登展覽訊息，還能吸引更多民眾參觀。在這樣的情況下，有些報社會收取「名義費」

為收入。無論如何，只要機構名稱與「主辦單位」劃上等號，就必須負各種責任。美術館做為主辦單位，自然要應對訪客的各種提問。不過假設民眾對於美術展的內容有所質疑，就會直接寫信或打電話給報社。

過去我在報社任職期間，就曾經因為展出的一幅畫作題材敏感、帶有歧視色彩而收到抗議的訊息。所以就算「主辦」只是掛名而已，社會大眾也不會輕易放過。儘管「主辦」的類型有很多種，對於參觀民眾而言，那就表示這間機構對於展出的藝術品要負起各種責任。順帶一提，「協辦」（後援）只是掛名而已，沒有實質的貢獻。「贊助」（協贊）雖然有出資，但是無法參與盈餘的分配，改以在傳單上印出 LOGO 或是享有內部員工的專門導覽場次為互惠的條件。

展覽的籌備要從三到五年前開始

那麼，展覽實際上是如何策畫成形的呢？最常見的情形應該是報社帶著提案的構想去找美術館，然後一起建立架構吧。報社事業部有籌辦展覽多年的專員，不僅累積了豐厚的企畫能力，在國內外的美術館界也都建立了許多人脈。如果由電視台發起，多半是由國外的美術館或策展人構想企畫，再去找日本國內的美術館洽談合作。有時

候也有美術館主動提案，共同執行展務的情形。這種「共同合作」的方式有著相當自然的理由。

由於媒體本身並沒有展覽的場地，如果找不到展出空間，社內想出的企畫案就無法落實。而就美術館的角度來說，比起配合已經策畫完成的展覽，不如實際參與內容的規畫更有意義。如果報社也一起列入主辦，的確可以看到入場人數增加，所以報社提出的企畫也比較容易獲得接受。能夠引起矚目的重量級展覽，通常在三到五年前就已經開始籌備。因為像東京國立博物館、國立西洋美術館、國立新美術館、東京都美術館、京都市美術館等機構，如果要跟媒體共同舉辦重要的美術展，大約在兩年前就要完成企畫內容。所以媒體的事業部專員如果準備向美術館提出展覽企畫，通常會在展期的三年前。上述幾家美術館會收到眾多提案，所以會定期舉行企畫會議，決定接下來要採用哪些企畫案。

其中像國立的美術館、博物館，與其他公、私立同類型機構有很大的差別。關於美術館、博物館將會在下一章詳述，而全國的國立美術館和國立博物館各有六間，就算加上國立科學博物館也只共十三間，所以跟這些機構合作的門檻相當高。跟國立美術館、博物館同樣會舉辦大型展覽的東京都美術館（位於上野）及京都市美術館，館內都有專任的學藝員，不過基本上只要由內外部的專家（策展顧問）與媒體事業部完

成的企畫內容已相當完善，館方就會全盤接受。

如果是國立美術館，原則上會由館內專門的研究員策畫展覽內容。國立展館的學藝員稱為研究員。現在隨著國立展館的獨立行政法人化，研究員已經不是公務員，而是實質上職位相等的研究職員。所以不會對媒體企畫的內容「照單全收」。雙方邊交涉邊構思內容需要一到兩年的時間。

「展出作品清單」

我們假設以在國立西洋美術館舉辦羅浮宮收藏展為例，如果羅浮宮決定要把十八世紀的法國繪畫外借到日本，在羅浮宮內會有專門負責的策展人。與日本的學藝員不同，歐美的策展人地位崇高，在展場入口或展覽圖錄封面上經常會印著「委員」（commissioner）或策展人（curator）的頭銜及名字。國立美術館的研究員還不至於標示在這麼醒目的位置，但實際上可說擁有同等的職權吧。

當然如果請求出借館藏的對象是羅浮宮，館方對於合作展出的日本美術館也會審慎評估。如果是國立西洋美術館，由於過去有跟國外知名美術館合作的經驗，所以最容易達成共識。如果這份企畫案由日本媒體向國立西洋美術館提案，在館內的企畫會

議經過認可後，會有專門的研究員負責。既然日本媒體已經先跟羅浮宮交涉過，所以法國那邊會擬出初步的外借藝術品清單。而國立西洋美術館的研究員也會認真地檢視這份清單，表示希望改借其他作品，或是增添國內外其他美術館的收藏品。

媒體的事業部專員會偕同這位研究員一起去羅浮宮，讓雙方的專家談到滿意為止。或是邀請羅浮宮的策展人來日本，趁著對方與日方研究員進行協議的同時，討論適合展覽場地的作品、擬定展示計畫。身為媒體的文化事業部專員，比起作品本身在藝術領域的層次高低，還是得優先考量大眾最關注的藝術品能借到幾件。是否有適合做為視覺焦點、引起話題的作品，將會大幅影響前來參觀的總訪客數。如果缺乏「在日本就能欣賞到真跡」、吸引大批觀眾入場的藝術品，不管展覽達到多麼崇高的藝術境界，最後也只是帶來虧損而已。

媒體事業部與雙邊美術館這三方會花費一、兩年的時間，經過充分溝通討論後提出最終的作品清單，這時距離展覽開幕大約剩下一年的時間。當作品清單確定後，媒體文化事業部開始增設負責展務的專員。除了聯繫雙邊美術館學藝員及策展人的人員之外，還必須由專人進行運送、保險、展示、宣傳、展覽圖錄製作、周邊商品、洽談贊助單位、進行商業合作宣傳等工作，所以大型展覽通常會設置五、六名專員。

在展覽三個月前將舉辦記者會，視情況而定，也可能派人實地採訪。另一方面同

時展開宣傳活動，包括製作海報、傳單分送到全日本的美術館，預先洽談交通廣告與商業合作宣傳，成立官網等。

個展與「某某美術館展」有著下列差別

二〇一八年日本有藤田嗣治、孟克、魯本斯、波納爾等巨匠的作品展，可說是難得個展比較多的一年。所謂個展也就是搜集畫家的作品公開展示。與個展完全相反的展覽則是「某某美術館展」。

像羅浮宮美術館展、普拉多博物館展、考陶爾德美術館展等展覽可說是將國外大型美術館的館藏「搬」到日本來，在本書中標示為「某某美術館展」或館藏作品展。

這種類型的展覽在平成年間，由於電視台開始參與策展所以越來越多。在日本就能欣賞到羅浮宮等國外美術館的整批館藏，當然值得欣喜，不過為什麼館藏展會這麼頻繁出現呢？簡單說來，其實是因為比較容易策畫。首先由報社或電視台的事業部專員前往世界各國的大型美術館，尤其要把握大規模整修的時機。由於館內整修的緣故，館藏會「收入倉庫」，趁著對方閉館的時期借出五十到八十件藝術品。

這樣的時間點，正是借出平常受矚目館藏的大好時機。報社或電視台會為一檔大

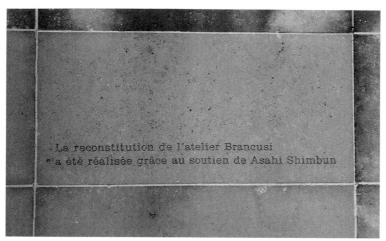

上面刻著「布朗庫西工作室由朝日新聞社贊助修復」的牌匾。

型展覽支付一億到三億日圓的租借費，海外的美術館收到這筆費用後，將納入大規模整修的經費。這筆費用的名目不是「展品租借費」，多半以「企業對文化藝術的資助」（mécénat）的形式給付。譬如一九九七年東京都現代美術館舉辦「龐畢度中心收藏展」，朝日新聞社為此捐贈了大約三億日圓，做為龐畢度國家藝術與文化中心對面的「布朗庫西工作室」修繕經費。在工作室入口鑲嵌著刻有「由朝日新聞社贊助修復完成」的牌匾。位於巴黎的吉美國立亞洲藝術博物館，館內也刻著經團連（日本經濟團體聯合會）贊助的字樣，羅浮宮在〈蒙娜麗莎〉的展覽室等處也出現「日本電視台贊

助」的標示。無論如何，報社與電視台都付了上億日圓的鉅款，才能在日本辦展。

像「羅浮宮美術館展」或「大英博物館展」已經在日本舉辦過好幾次，每次都會規畫新的主題。譬如「肖像畫」、「風景畫」、「兒童」、「裸體畫」等，每一次都是費盡心思考量後才決定。不過儘管如此，如果向單一機構付出大筆款項，光憑這間美術館的作品就能舉辦展覽，以企畫的執行面來看很輕鬆。只要國外美術館與日本媒體對於大型展覽的主題達到共識，該館就會指定選擇外借作品的策展人。

「個展」的難度相對較高

相對於美術館展，「個展」的作品又是如何集中在一起？我們先以舉辦「塞尚展」為例好了。

說實話，在日本要這樣從無到有舉辦展覽相當困難。本地收藏的塞尚畫作相當稀少，必須跟國外數十家美術館交涉，目前日本尚未培養出有這種能耐的學藝員或媒體事業部專員。如果是巴黎的奧賽美術館舉辦「塞尚作品展」，那又另當別論。這間以十九世紀印象派畫家作品為主的美術館，本身就收藏許多塞尚的作品，加上館方與世界各地的知名美術館保持密切往來，所以能迅速地從各美術館外借作品展出。

所以在日本舉辦的塞尚展，可能是預先得知奧賽美術館的展覽企畫，於是邀請來日本巡迴，或是委託國外著名的策展顧問居中協調，聚集分散在各地的畫作。無論屬於哪種情形，都必須靠錢解決。而展覽實際開始進行後的負擔很重。除了從各地美術館將作品運出的費用，對於這些美術館派出與畫作隨行的「護送者」（courier）❷，都必須招待搭乘商務艙。而且在俄國或中南美洲國家，美術館對於每件藝術品的外借都要收取相當昂貴的費用。

我以前的同事曾經在東京都美術館企畫「凱爾特美術展」。當時他們邀請到一位著名的捷克籍凱爾特美術專家，為了跟將近二十家美術館外借藝術品，經歷了相當繁複的過程。在展期開始的一年半前，那位專家前往歐洲各地的美術館交涉，接下來除了順應各美術館的要求，也同時聯繫運輸公司與保險公司。在展覽即將開幕前，光是致贈機票給各美術館的護送者就要耗費相當的成本與繁瑣的手續，等他們跟作品同時抵達後，免不了還有後續的接待。

❷ 譯註：或譯「陪同者」、「特使」。

電視台最在意的重點

如前述，到了平成年間，民營電視台參與主辦的美術展開始增加。其中舉辦最頻繁的正是由日本電視台企畫的「羅浮宮館藏展」，他們每三到四年會向羅浮宮借一次作品。富士電視台則是定期舉辦「紐約近代美術館展」，TBS電視台跟維也納藝術史博物館簽訂了為期十年的合作協議，效期從二〇一三年到二〇二二年。二〇一九年秋，國立西洋美術館舉辦了「哈布斯堡王朝展」。

電視台傾向於避免花太多時間交涉展出藝術品。而報社在本質上並不排斥跟日本美術館的學藝員詳細溝通、費工夫向國內外的美術館借藝術品。報社事業部的職員多半在大學時代修過美術史，其中也有人曾經在美術館擔任學藝員。但是電視台不擅長跟藝術專業有關的部分，所以傾向於將所有的內容委託學藝員規畫。因此「最速成」的方法，就是付給國外著名美術館上億日圓的金額，舉辦「某某美術館展」。電視台只要展覽內容包括「吸引眾人目光」的作品就好。

民營電視台正為了廣告長期持續減少而苦惱，於是開始尋求節目贊助以外的收入來源，包括電視購物、電影製作、活動舉辦、媒體訂閱等。美術展自始至終只是「活動」的一部分，有別於將展覽視為有社會、文化層面意義的報社，電視台基本上對所

有的展覽都以獲利為目標。就這一點來看，與知名美術館合作不僅省事，而且因為對方頗富聲望，展覽很有希望舉辦成功。還可以製作特別節目宣傳，這樣更容易洽談節目贊助。如果由報社與電視台搭檔，對雙方都有好處。報紙的讀者群以老派知識份子、中高齡人士為主，相形之下電視可以吸引更年輕的大眾族群，所以這兩者合作就能互補彼此的客層。

在民營電視台尚未參與美術展企畫前，報社最想跟 NHK 合作。除了有機會獲得高人氣的《星期日美術館》（日曜美術館）等節目介紹，雙方工作人員的價值取向與頻率也比較接近。然而 NHK 在二〇〇一年以後，由於節目更動等問題引發「拒繳收視費運動」，連帶影響導致旗下「事業局」遭到廢止，改成在「視聽者總局」之下設立「事業中心」，使得原本能夠追求獲利的美術展範圍縮小。

於是報社開始跟民營電視台合作，而這樣的組合通常限於關係企業。即是：朝日新聞社跟朝日電視台、讀賣新聞社跟日本電視台、每日新聞社跟 TBS 電視台、日本經濟新聞社跟東京電視台、產經新聞社跟富士電視台搭檔，不過最近又新增了其他組合。

二〇一九年春天，在國立新美術館舉辦的「二〇一九土耳其文化年——土耳其珍寶展 鬱金香的宮殿・托普卡匹皇宮之美」由日本經濟新聞社與 TBS 電視台共同主辦，同年秋的「哈布斯堡王朝展」則由 TBS 電視台與朝日新聞社共同主辦。正如前面曾經

展覽並不包含重要作品

「某某美術館展」就像是將國外知名美術館「搬遷」過來。即使館方沒有特別拜託，擁有資金的媒體就主動將藝術品借來，民眾不必專程前往海外，只要花一七○○日圓就能欣賞到其他國家重要的藝術品，甚至也不必動用到大家所繳的稅金。這樣或許會讓人覺得不錯吧，不過其中其實存在著一些問題。

首先這些展覽品多半不是重要的藝術品。通常藝層次較高的作品只有兩、三件。在國外頗富盛名的美術館，許多觀光客是衝著名畫而來（譬如羅浮宮展示的〈蒙娜麗莎〉）。所以真正受矚目的作品不可能出借。所以展覽的焦點，可能是知名畫家比較不為人知的作品，等決定展覽主題之後再收集五十到八十件藝術品——可能是同一主題，或是同時期知名度較低的畫家、雕刻家的作品，規畫成我們所看到的「展覽」。

譬如大英博物館的館藏有八百萬件，大部分收在倉庫裡沒有展示出來。假設每次借的

藝術品不滿一百件，就算借幾百次都不成問題。

而媒體——尤其是電視台，為了增加營收會製作特別節目、播出宣傳廣告，一起合作的報紙也會屢次刊登整版的特刊。民眾接觸到這些資訊自然會很想去看展覽，但是實際上到了現場，入口外總是大排長龍。

正如前述，在日本只要每天有三千人入場，即使是大型美術館也會顯得擁擠，但是熱門的展覽到了接近尾聲時，週末單日會湧入一萬人。這麼一來排隊一、二個小時等待入場也很尋常。這樣根本無法靜下心來好好欣賞作品。雖然報社將美術展稱為「文化活動」，但是現場卻存在著欠缺文化的一面。

對於提供展場的館方所帶來的弊害

舉辦「某某美術館展」對於提供展覽空間的美術館、博物館也會帶來相當大的影響。原本企畫展應該以該館研究員專精領域的研究成果為主，為了對外展現關於美術史的新知識與見解而推出。從展覽的概念開始成形，館方會先花費數年的時間在內部反覆審視討論，再請外部的專家協助修正企畫內容，並且向館內外交涉展覽場地。接下來再製作展覽圖錄，思考適合這場展覽的展出方式與宣傳途徑。

但是由媒體主動提出企畫的「某某美術館展」，基本上是由借出館藏的國外知名美術館策展人與日本的媒體事業部專員討論後決定內容。除非是「地位崇高」的國立美術館，對於企畫案尚且還能提出不同意見，在一般情況下，美術館收到提案時展覽的內容大致已經定案。假使美術館可以直接謝絕提案，事情倒也簡單，但是國、公立美術館的年度入館人數如果沒有達到一定門檻，在績效方面將無法交代。而媒體策畫的美術展幾乎都會帶來一定的參觀人數，如果可以的話，其實各美術館、博物館也希望每年可以配合一檔由媒體企畫的展覽。而且由美術館內學藝員從無到有構思的展覽多半不夠吸引人，很可能還會超出預算，或是在傳單或展覽圖錄製作方面延誤過久。

以這一點來看，只要跟媒體合作，就可以把預算及進度控管的責任託付給對方，責任歸屬依照書面紀錄。縣立與市立美術館館長的多半從行政相關的職位轉調而來，對他們而言，媒體事業部的專員要比講求專業的學藝員容易溝通。就連少數曾經擔任過學藝員的美術館館長，考量到績效方面的壓力也不得不接受媒體所提出的展覽企畫。

通常如果是由媒體提案的大型展覽，展覽圖錄的部分也由事業部專員負責編輯。展覽圖錄雖然有時會刊登由館方學藝員撰寫的相關文章、翻譯自國外的論文，但是在執行大型展覽時，傳單、大多數的情況下，學藝員完全沒有參與展覽圖錄的編務。在海報的製作多半也由熟悉流程的媒體事業部專員主導，學藝員所能作的幾乎只剩下畫

展場平面圖。但是即使連這項細節，也往往已經由國外的策展人完成，如此一來美術館學藝員恐怕沒有成長進步的空間。

究竟誰最可憐？

那麼對於將館藏借出的國外美術館，他們的立場又如何呢？整體看來似乎沒有什麼損失，如果接受日本媒體提供的款項，能運用的資金將會更充裕，可以用來改裝展覽空間及收購新作品。不過我跟曾經與日方合作的國外策展人談過，他們其實比較希望直接跟日本的美術館往來，而不是透過媒體。但是現在國外的知名美術館也有專門負責與贊助者溝通聯繫的部門，策展人不得不遵照這個部門的指示行動。其實美術館之間商借館藏，本來不需要租借的費用。但是就日本的情形來說，由於媒體居中斡旋，所以產生租借費，自始至終只是被當成「金主」。舉辦「某某美術館展」，國外的美術館可以淨賺，日本的美術館學藝員卻毫無發揮的空間，只能逐漸弱化。

但是說到最可憐的，還是接受鋪天蓋地的宣傳後，前往參觀美術展的民眾。這樣推出的美術展其實有些草率，而且展覽本來應該要讓參觀者與現場的美術品展開一對一的對話，享受整段過程。

尤其在同時參觀眾多藝術品時，又會擴展鑑賞的眼界。藉由閱讀展場解說與展覽圖錄，將會獲得新的知識。像這樣知性而安靜的樂趣，不知從何時開始，變得像時下流行的盛事一樣。長此以往，將無法培養觀眾欣賞藝術的眼光。如此頻繁地舉辦知名美術館的館藏作品展，這樣的國家恐怕也只有日本吧（不過最近韓國與中國好像也開始出現這樣的趨勢）。表面上這似乎彰顯出日本的國際地位，以及東京這個國際級都會的文化水準，實際上卻拉低了日本在國際藝術圈的地位。日本似乎只扮演著「金主」、「展覽會場」的角色，還無法躋身真正的國際美術館聯盟。

在日本舉辦的「某某美術館展」，只是放大了在日本美術館界由來已久，展覽偏向活動的一面。民眾受到媒體宣傳鼓吹，前往參觀的美術展只是打著知名美術館的名號，其實展品大多數都是平常沉睡在倉庫裡的館藏。

當日本藝術品出借到海外時

那麼，假設換作日本的藝術品出借到國外時，又是如何呢？許多人都以為日本的美術館、博物館多少可以收取一些費用，其實並沒有。非但如此，連國際運費往往也是由日本負擔。譬如從二○一八年橫跨二○一九年初，於法國舉辦的「日本主義二○

048

一八：共鳴的靈魂」展覽是在日、法兩國政府主導下展開。為了與「日本的法國年」等在日本舉辦的一系列法國文化活動相呼應，法國也在整整一年間透過歌舞伎、舞台劇、美術、建築、設計、電影、文學等各種藝術領域介紹日本文化。

只要瀏覽官網及文宣不難發現，這類活動的主要企畫幾乎都由主辦單位「國際交流基金會」包辦。國際交流基金會在一九七二年以「外務省所管特殊法人」的屬性成立，現在已改為獨立行政法人，成立的主要宗旨是在國外推廣日本的文化藝術。關於美術展的部分，簡單說就是如果國外有機構主辦以「日本美術」為主題的展覽，基金會將贊助資金。

正如在「前言」提到過，筆者曾在國際交流基金會任職歷時五年半，在當時負責展務的展示課待過兩年。如果國外知名的美術館舉辦日本美術展，我們將會負責運送、保險等費用。對方所需支付的幾乎只有現場的展出經費、宣傳費、展覽圖錄製作費（這也有機會成為收入來源）。不過聽說最近也有由國外自行負擔運送費用的例子。

我在國際交流基金會工作時，大約是一九九○年前後，可說正值泡沫經濟時期，當時像「歐洲・日本」（一九八九年於比利時）、「日本盛宴」（一九九一年於英國）等展覽盛大地展開。當時我才剛進基金會不久，負責的是在日本國內集中藝術品的工作。即使國外的美術館、博物館直接聯繫日本的美術館或藝術家，該機構或當事人往

往無法應對。因此日本的國際交流基金會介入其中，成為代表日方的窗口，不僅負擔藝術品的往返國際運費，甚至會派人搭乘藝術品的專用運輸車，負責將分散於各地的藝術品集中在一起。大英博物館曾在一九九一年舉辦「鎌倉雕刻展」，展示鎌倉時代運慶與快慶的雕刻作品，由館方的學藝員與日本文化廳的專家一起擔任策展人選出作品，國際交流基金會除了負擔國際運費等費用，也代為處理各項雜務。當時還由基金會出資，派遣數名日本通運在藝術品運送、包裹方面的專家前往英國。

正如這個案例，明明是日本的國寶出借到海外，我卻從來沒聽說日方有收取任何出借費。通常應該由借方支付的運費等開銷，也都由國際交流基金會負擔，但是這樣的事實一般人毫不知情。當然日本文化在全世界仍屬於小眾，不像西洋美術那麼令人感興趣。即使舉辦日本藝術展，恐怕也很難吸引參觀的人潮吧。所以對於有心舉辦日本藝術相關展覽的美術館或機構，儘可能提供最大協助，我想這樣的原則基本上是正確的。

還要讓「土下座外交」持續下去嗎？

國際交流基金會是隸屬於國家的機構，所賦予的職責是提升日本的形象。官網上

強調成立宗旨是「增加日本的友邦，維繫與世界各國的情誼」，在國外協助當地機構舉辦與日本文化藝術相關的展覽、放映日本電影、進行歌舞伎或舞台劇的公演，讓其他國家的人瞭解日本文化，換句話說就是增進日本的「軟實力」，像歐美國家早從以前就有類似的措施。

不過說到美術展，以報社為首，日本已經建立由媒體參與策展的模式，形成以資金商借歐美藝術品的慣例。而且從一九八○年代開始，美術展在全世界已經建立可獲利的商機。但是國際交流基金會彷彿在進行「土下座外交」，還在出錢資助外國舉辦日本美術展。

二十世紀末開始，以動畫的流行為契機，日本文化漸漸成為主流。譬如藝術家草間彌生、村上隆，建築家安藤忠雄等當代名家，也開始在歐美的大型美術館舉行個展。從二○一九年五月到八月間在大英博物館舉行的漫畫展「The Citi exhibition Manga」，有些讀者或也知道當時的盛況吧。現場同時展出包括手塚治蟲、赤塚不二夫、萩尾望都、鳥山明、河野史代等約五○位日本漫畫家的原畫等作品。

同時江戶藝術在歐美也很受歡迎，譬如像伊藤若沖的畫作。在這樣的時代背景下，國際交流基金會還繼續對歐美國家提供資金，就某種意義而言，或許也阻礙了國際美術館之間自由交流、借調作品的發展。我個人認為，至少對於先進國家應該建立「外

借者必須自行負擔基本費用」的原則。

關於前面所提到的「日本主義二〇一八」，根據二〇一九年三月十四日《朝日新聞》晚報（東京本社版），這場展覽「包含的企畫內容就超過一百項，日方提供的預算超過四十億日圓。據說現場的參觀人數總計已達三百萬人」。寫這篇報導的記者似乎沒有察覺到這個問題，日本還是跟以前一樣，為了向先進國家介紹日本文化繼續投入鉅款，而且跟展覽相關的人員，並不覺得有什麼不合理之處。

二〇二一年為了與「日本主義二〇一八」相呼應，本地將舉辦「出現在日本的法國季節 二〇二一」特展。想到這可能又是由日本的媒體主導，向法國提供可觀的資金才成立的展覽，就令人感到心情沉重。根據筆者參與一九九八年「日本的法國年」與二〇〇一年「日本的義大利年」的展務經驗，義大利為了將本國文化介紹到日本，的確編列了某種程度的預算，而法國對於美術展，比起花錢，不如說他們更懂得收取費用賺錢。如果到了二〇二一年可以改變過去的作法就好了，可是恐怕很困難。

媒體舉辦「某某美術館展」時，向國外的著名美術館、博物館挹注資金。當這些展館要舉辦日本美術展時，國際交流基金會又資助他們。日本從這兩種意義來看，永遠都只是世界上其他美術館的「金主」。這究竟是有多憨厚呀。

我們的媒體與政府雙方，都應該不要再插手日本美術館、博物館界的事務。

第三章

入場券售價一七〇〇日圓的戒本分析

全國十三間國立美術館、博物館

在展覽會場中人潮擁擠的販賣部門，各位可曾浮現這樣的念頭？

「既然有這麼多人來參觀，展覽的營收應該很可觀吧。」

或是在寂靜的展場內參觀者只有寥寥幾人，令人不免感到擔心「雖然這些展覽品的確很重要，但是這樣在經營面真的沒問題嗎？」在本章我將提到這本書最重要的問題，令人訝異的「不盡如人意的實際狀況」。也就是國立美術館、博物館跟媒體聯手合作舉辦展覽時，關於財務的部分。

在前面的篇幅，曾經約略提及既有的十三間國立美術館、博物館。居於眾多美術館、博物館「頂點」的是創設於一八七二年，全日本歷史最悠久的東京國立博物館。

它最早的名稱是「文部省博物館」，用於存放從日本各地聚集而來、即將送往維也納萬國博覽會的展覽品。後來陸續改名為「帝國博物館」、「東京帝室博物館」，在戰後正式更名為「東京國立博物館」。所謂的「帝國博物館」也曾設立於京都市與奈良市，現在已改為京都國立博物館、奈良國立博物館。

除此之外，還有二〇〇五年在福岡縣太宰府市成立的九州國立博物館。現在除了這四館加上東京文化財研究所、奈良文化財研究所、二〇一一年設立於大阪府的亞洲

054

國立西洋美術館。從 JR 上野站進入上野公園後，位於右手邊。

位於國立西洋美術館後方的國立科學博物館。

太平洋無形文化遺產研究中心，這七所都是獨立行政法人國立文化財機構。

上野公園裡除了東京國立博物館之外，還有國立科學博物館、國立西洋美術館。

國立科學博物館是從文部省博物館獨立出來，並擁有位於港區白金台的附屬自然教育園、筑波市的筑波實驗植物園等場所，總占地面積約三十五萬平方公尺，同時也是「日本第一大博物館」。國立西洋美術館成立於一九五九年，是為了妥善安置戰時遭到法國沒收的松方收藏而設立。所謂的松方收藏，是指企業家松方幸次郎所收藏的藝術品中，在第二次世界大戰期間被視為敵國財產，由法國沒收保管的部分。

此外，還有位於竹橋的東京國立近代美術館、京都國立近代美術館、從大阪的萬博會場遺址轉移到中之島的國立國際美術館、二〇〇七年成立於六本木的國立新美術館，以及二〇一八年由原本是東京國立近代美術館內部組織的電影中心升格後的日本國立電影資料館。加上大阪的國立民族學博物館、千葉縣的國立歷史民俗博物館。

在這些國立美術館之間出現的「特殊現象」，就是二〇〇七年國立新美術館的成立。地點位於六本木的東大生產技術研究所遺址，比起國立西洋美術館的所在地上野，更容易讓年輕人親近。由於是為了提供日展等團體展場地，或與媒體共同舉辦展覽而設，國立新美術館本身並無館藏。也因此雖然是國立美術館，編制內的研究員卻很少。

如果從媒體的角度來看，國立美術館的定位又如何呢？跟具有傳統的國立西洋美

東京國立近代美術館。位於皇居的壕溝岸旁，距離最近的地鐵站是竹橋站。

國立新美術館。有弧度的玻璃外牆倒映著光芒。

術館相比，感覺合作的「門檻」比較低，提出的企畫案更有希望通過。由於有許多提案都可以照原計畫進行，讓人覺得比起國立西洋美術館，新美術館似乎更接近東京都美術館。結果當國外的美術館展覽要原封不動地搬遷到日本展出時，往往會選擇國立新美術館或東京都美術館。而且國立新美術館的入場參觀人數遠比國立西洋美術館多。

從二〇〇一年開始，國立西洋美術館與東京國立近代美術館、京都國立近代美術館、國立國際美術館屬於同一組織（獨立行政法人國立美術館），後來又加上國立新美術館。所以收益是以五館整體合併考量（二〇一八年起列入日本國立電影資料館，總共是六館），只要國立新美術館能獲利，其他各館就不必在意營收的問題。

「晦澀難懂」的展覽

這樣的結果形成一種模式，媒體期待吸引大批參觀者的展覽，首先會洽詢國立新美術館，其次再詢問國立西洋美術館。東京國立近代美術館雖然可以從東京車站步行，但是仍有段距離，最近的地鐵站只有地下鐵東西線的竹橋站。附近除了皇居以外，缺乏能夠逗留的場所以及提供餐飲的店家，所以難以吸引大量人潮，結果就是館內的研究員費盡心思想出來的「高冷」展覽有增無減。

譬如二〇一八年秋在國立新美術館舉行的「誕生一一〇年 東山魁夷展」，如果依照慣例，最可能做為展場的地點本來是東京國立近代美術館。其實在這一年國立近代美術館舉辦的展覽「當亞洲甦醒：藝術改變了，世界也改變了 一九六〇至一九九〇年代」，以及前一年的「日本的家——一九四五年以後的建築與生活」展，都經過充分的實地勘查，這麼詳實的準備功夫也只有東京國立近代美術館才能做到，而且這兩檔展覽都曾在國外巡迴展出。另外也增設國外現代藝術家的展覽，如二〇一八年的「戈登‧馬塔－克拉克展」等，但是館方完全不敢期待會吸引多少參觀民眾。

像這類「冷硬」的展覽，媒體絕對不會參與或主辦。就某種意義而言，由於「新美術館」的成立，所以東京國立近代美術館又恢復原本做為現代藝術殿堂的功能，這點倒是相當有趣。

二〇〇七年在國立新美術館開館之際，同時舉辦的紀念展「莫內‧大回顧展 印象派巨匠的遺產」吸引了超過七十萬人次的訪客數，奠定新美術館成為媒體動員下可吸引眾多參觀者前來的展館定位。不過這間美術館每年仍會舉辦自行企畫、相當晦澀難懂的現代美術展，譬如二〇一九年初的「池村玲子 土與星 我們的星球」展，這也是國立新美術館相當有意思的一面。

國立館「不健全的實情」

如果國立館配合媒體主辦的企畫展，基本上完全不必編列預算。這也是美術展「不健全」的一面。不論是向海外的美術館，或國內的收藏者（包括日本境內的寺社）所支付的借用費，全都是由主辦單位——尤其是媒體負擔，提供展場的國立美術館往往也不知道實際金額。

不只是借用費，在基本開銷中僅次於借用費的運送費與保險費（不過後來在二○一一年由於國家補償制度建立，所以某些展覽的這類支出由國家負擔），以及展場陳列製作費、印製傳單、海報等宣傳費、展覽圖錄的製作費、入場收票員與展場秩序維護人員、售票員的人事費用等，這些國立美術館通通不必支付。研究員為了準備美術展赴國外出差的支出、國外的策展人來訪日本的開銷，全都是由媒體買單。甚至連美術館或博物館的收票員與展場秩序維護人員，都不必由館方付薪水，這恐怕連外界的人都很難以想像吧。

一直到一九八○年代，在展覽期間企畫展覽室的水電費開銷，甚至連洗手間衛生紙的費用通通都由報社負擔。研究員在書寫展覽圖錄的稿件時，通常會住在東京都內的飯店（通常是「山之上旅館」），除了住宿費還有客房的各項服務費也都由報社支付。

060

甚至到了九〇年代，在美術展的籌備期間如果研究員工作到很晚吃消夜，或是他們跟國外的策展人一起用餐，即使媒體事業部專員沒有一起同行，主辦單位依然會收到報帳的單據。我還記得在九〇年代中期，某間國立美術館的庶務課長為了領取報社預先支付的現金，特地約我出來，交付他手邊累積的多位研究員餐費收據。

時至今日，總算沒有人再向主辦單位申請洗手間衛生紙、水電費或消夜的開銷。但是與展覽相關的費用依然全部由媒體吸收，這點似乎沒有改變。但是若說美術展的收入全部由媒體淨賺，那倒也未必。做為展場的國立美術館的確有收取報酬。但是全部的營收究竟如何計算與分配呢？

「憑票根也可以參觀常設展」

除了國立新美術館之外，各國立美術館都擁有坪數相當寬廣的「常設展」空間。

只要購買企畫展的門票，就可以連帶一起欣賞常設展，這樣的安排大家或許都知道吧。門票上也有明確標示。

所以針對每位參觀者一七〇〇日圓的入場券費用，國立美術館會向共同主辦的媒體收取常設展所佔的金額（國立西洋美術館與東京國立近代美術館等是五〇〇日圓，

東京國立博物館等是六二○日圓）。就當日入場券來說，每張票券大約有一○○○日圓左右的收入，將分配給媒體或其他主辦單位。不過購買企畫展門票的民眾，好像很少會繼續參觀常設展。

在一九八○年代前半，美術館的當日券大約是八○○日圓或九○○日圓，到了八○年代後半改為一○○○日圓。進入九○年代以後，又從一一○○日圓調整為一三○○日圓，自二○○○年代中期開始，大約有十年的時間票價固定在一五○○日圓左右。順帶一提，日本的電影票在八○年代前半就已經是一五○○日圓。從九○年代中期開始調整為一八○○日圓，而且在二○一九年春，有某部電影的當日票價還提高了一○○日圓，變成一九○○日圓，應該有人還記得這段過程吧。

自從二○一九年十月消費稅提高以後，國立美術館舉辦的企畫展也調整了一○○日圓，變成一七○○日圓。才正想著今後美術館常設展的票價會稍微調高吧，從二○二○年四月起，東京國立博物館就從六二○日圓調整到一○○○日圓，京都國立博物館與奈良國立博物館也從五二○日圓提升為七○○日圓。一旦國立美術館調整票價，東京都美術館等場所也會跟著效法。連參觀訪客原本就少的地方公立美術館，現在也將門票改為一○○○日圓或八○○日圓。

即使以漲價前的入場費計算，只要有五十萬名參觀者，國立美術館在毫無支出的

情況下也能舉辦美術展，並且獲得三億一千萬日圓的營收。當然像電費等通常的維持營運費用另當別論，或是像國立美術館的研究員、行政人員的薪資，以及他們對展覽內容的貢獻也沒有列入成本計算。

假設以這種方式計算，沒有常設展的國立新美術館應該是「零收入」，但是實際上館方以場地租金的形式收取費用。但是如果入場人數很少，新美術館所能領到金額比例將減少，要是參觀人數比較多，主辦單位的媒體有獲利，分配的比例就會提高。

這種彈性的計算方式，也是媒體事業部優先找新美術館合作的原因。這些都是根據我自己的工作經驗，大約在十年前的業界行情，詢問現在的相關工作人員，大致上似乎沒有太大的改變。

在第一章的內容中，我曾經這樣提及過，各位還記得嗎？

如果所有的作品都是從海外借調而來，包括運送、保險、借用費、展出相關費用、宣傳費、展場營運等，總經費往往會超過五億日圓。讓我們簡單地試算看看。在為期三個月的展期內，扣掉休館日不算，總計對外開放八十天，如果將預售票、當日售票、折扣、免費招待加總後平均計算，入場券單價約一五〇〇日圓，如果以單日參觀人數五千人計算，總共達到四十萬人次的訪客，總營收才有六億日圓。

其實這樣的計算方式仍有些過於樂觀，因為在每位參觀者所購買的門票中，主

辦單位必須收取的金額就佔了八八〇日圓，為了打平五億日圓的總經費，總共需要五十七萬人次的參觀人數。這的確有相當高的難度。而且主辦單位正如前述，除了主導的機構之外，還有其他單位並列，還必須按比例分配盈餘。

正因為如此，主辦單位為了吸引民眾前來參觀，在宣傳方面下了很大的功夫，儘可能讓會場擠滿人潮，除了入場券以外，也相當注重周邊商品的販售。

國立館與媒體互相依賴的關係

媒體事業部的人員為了舉辦展覽，每天都會前往現場，這時事業部專員與國立美術館的研究員之間，也形成了類似廠商與政府機構的關係。以現在的環境條件當然不太可能，但是在一九九〇年代之前，報社的事業部專員招待國立美術館及博物館研究員的費用幾乎沒有上限，甚至連這些國立館的研究員主動邀媒體事業部餐敘的費用，也要由媒體這一方主動支付。舉個特別極端的例子，就算國立美術館的研究員要求「我要去巴黎」，事業部專員恐怕也得設法編出名目，一起同行。過去國立美術館的研究員出差時，不僅飛機要搭乘商務艙，住宿也往往是高級飯店，這些費用全部都由主辦單位的媒體支付。不過從二〇〇〇年前後在文化廳指導下，我想這樣的關係已

經不存在了。

若說媒體為什麼要跟這樣的國立美術館合作舉辦展覽，主要還是因為沒有其他更好的場地。首先館內有相當優秀的研究員，雖然決定展覽內容頗為耗時，但是也能夠獲得出借藝術品的國內外美術館及寺社、收藏家信任。

而且國立美術館本身的館藏相當充實，不論從質或量來看，公立美術館都無法望其項背。加上展覽室的設備水準也很高，空間寬敞，交通也很方便。總而言之，就是比起在其他地方舉辦展覽，還是在國立美術館可以達到最理想的營收。如果考慮整個東京都與周邊的區域，在國立美術館之後，最適合列為候補的是位於上野的東京都美術館，其次應該是橫濱美術館與世田谷美術館吧。

在國立西洋美術館，除了跟媒體共同主辦的「特別展」、館藏的常設展，還會在版畫素描展覽室舉辦館方自行企畫的展覽，雖然比較不起眼。譬如二○一九年春的展覽是「林忠正──支持日本主義的巴黎美術商」，平常則以版畫或素描的展覽居多。

因為這麼一來，跟油畫相比，運費與保險費都可以控制在更低的範圍以內。

東京國立博物館的展覽空間面積將近二萬平方公尺，寬廣的程度在日本遠勝過其他美術館。左後方的平成館幾乎完全是與媒體共同主辦的「特別展」場地，本館展出的是常設展，右側的東洋館有一部分是稱為「綜合文化展」的館內企畫展。在二○

一九年春於本館的特別四室與五室舉辦的「登基三十年紀念 『天皇、皇后陛下與文化交流——傳達日本的美』」展覽，主辦單位雖然列出讀賣新聞社，但是門票只要一一○○日圓，證明那只是「名義」上的主辦。

在國立科學博物館，如果像「恐龍博覽會二○一九」這類與媒體共同舉辦的展覽稱為「特別展」；小型而且不引人注目，由館方自行籌備的是「企畫展」，展出的空間規模也比較小。譬如二○一九年春，國立科學博物館舉辦的「從歐內斯特・亨利・威爾遜的攝影作品，觀察一百年前的東京與自然」。

由此可知，國立西洋美術館、東京國立博物館、國立科學博物館不會以本身的預算，在企畫展覽室舉辦「特別展」，自始至終只能依賴媒體，耗費鉅額資金籌備展覽。

當然這些國立館並不是因為館內缺乏充足的預算舉辦大型特別展，所以不得不如此。雖然報社已經無法像過去那麼大器地出資，但是正好電視台的勢力與日俱增，整體來說國立館的特別展仍以媒體與國立館雙方的共識為基礎，延續下去。

「分攤金」的制度

同樣是舉辦展覽，公、私立美術館與媒體合作時，最常運用到稱為「分攤金」的制度。這是為了讓美術展在不同展館巡迴而制定，由各家美術館出資，讓媒體主導，匯集共通經費之後一併付款。由於地方的公立美術館並不指望吸引大批人潮，這些機構並不會像國立美術館一樣支付各種雜費。

所謂的分攤金以調查費、借用費、運輸費、保險費、出差費為主，聯合展出的各館還要再支付各館的展覽支出、宣傳費用。當然，根據預測的參觀人數，各館支付的分攤金也不同。就以我過去擔任企畫的某檔美術展為例，東京都是一五〇〇萬日圓，大阪府是一〇〇〇萬日圓，石川縣是九〇〇萬日圓，山口縣是七〇〇萬日圓。媒體將這四〇〇萬日圓運用在展覽品的運輸及其他用途。

對於預算侷限在這個範圍的巡迴展，日本的電視台幾乎不會參與。即使展務的各項手續繁複，門票收入卻要跟各館平均分配，利潤相當有限。像報社等外部的主辦單位會跟參展的各館學藝員合作，製作展覽圖錄、明信片等週邊商品，鋪貨到各美術館。這部分的收入將歸於主辦單位。百貨公司舉辦活動的空間有時也會加入「分攤金」方式的巡迴展。無論哪一種情形，報社的展務負責人會根據長年的經驗評估整體費用，讓各館按比例支付。

當展覽品的各收藏單位都在國內時，分攤金就會比較便宜。由於包括開會的出差

費在內，各項經費都由報社支付，聯合參展的美術館除了分攤金以外，光憑館方本身的預算就足以支付展示、宣傳等費用，就算學藝員失誤或是發生預料之外的狀況，也不必擔心超出預算，風險由報社承擔。當展覽品的收藏單位在國外時，除了國際運費以外，還需要境外調查費。總而言之，主辦單位是運用共同經費支付國外出差費。

由於地方公立美術館的學藝員很少有出國的機會，所以偏好有機會赴國外出差的企畫案。如果展覽採用分攤金方式，所有參展的美術館都可以分配門票收入，稱為「擔保銷售制」。因為印象中「擔保銷售」＝分配「門票收入」。從報社的角度思考，不必考慮參觀人數就能計算收支，也是相當務實的作法。如果可以在多間美術館巡迴展出，像展覽圖錄等週邊商品的營收也將會增加。

美術館連絡協議會

讀賣新聞社從一九八二年開始發起美術館連絡協議會（簡稱「美連協」），目前共有一四八間全日本主要公立美術館加入。各單位無須繳納年會費，但是必須參與商談美術展的巡迴（分攤金另計），如果是由學藝員策畫的小眾展覽，可以藉著「美連協」的機制跟其他美術館分攤費用。而且「美連協」會對美術展及展覽圖錄評分頒發獎項，

也會推派學藝員赴國外進修，滿足參加美術館的需求。

在日本的公立美術館界，假設由三館共同企畫某檔展覽，恐怕很難只由其中一館主導，其他美術館純粹提供共通經費，所以美連協也協助掌管財務。譬如二○一八年秋由讀賣新聞社與美連協共同主辦，在千葉市美術館舉辦的「一九六八年 激烈變化時代的藝術」展出內容相當充實，從二○一八年底橫跨二○一九年，轉至北九州市立美術館，同年二月到三月間在靜岡縣立美術館巡迴展出。雖然我不清楚這檔展覽出於什麼樣的機緣發起，不過通常是由某一間美術館提議，美連協再去尋找配合巡迴展出的其他單位。當然報社的文化事業部也可以自行籌備，不過藉由美連協建立明確的美術館聯盟，讀賣新聞社與地方公立美術館之間合作的機會也增加了。

除了分攤金以外，公立美術館參與展出的方式還有「實行委員會」與「出借展館」這兩種。「實行委員會」是由報社與美術館合出共通經費，按照出資比例分配入場券營收，這種作法跟電影界的製作委員會方式非常相似。如果能吸引一定規模的參觀人數，對於報社與公立美術館雙方都有利，但是如果入場人數比預期少，這兩者都會陷入困境，所以只有在大都市才適用。

「出借展館」是報社在某段期間內以一定金額運用美術館的空間，就某種意義來說，類似租借場地。像東京都美術館、京都市美術館、森藝術中心畫廊（位於六本木

森美術館的樓下）就接受這樣的合作方式，過去世田谷美術館也曾經配合過。由於展場費用是固定的，對於報社而言，參觀人數越多獲利也越豐厚，但是考量到現實的條件，目前只限於東京一帶與關西地方。

不過實際上即使是同一檔展覽，在東京或許由國立美術館獨佔，在神戶採用實行委員會制，到了福岡改採用分攤金制，有可能視各美術館的狀況搭配運用這四種方式。

總之首先必須要尊重參與展出美術館的選擇。

「這樣要付一千萬日圓」

我在一九九三年獲得朝日新聞社的文化企畫局（現為「文化事業部本部」）錄取，當時正值三十二歲。很快地我就學到由國立美術館統籌，以及分攤金、實行委員會、出借展館等合作方式。由於我在國際交流基金會任職時，曾經協助國外舉辦日本美術展，所以對美術展的運作想更深入瞭解，但是過去完全不曉得日本美術館、博物館特有的預算分配模式，進入報社工作後才真正瞭解狀況。尤其對於國立美術館完全不必負擔任何費用的慣例，感到非常訝異。

總之我先從協助執行前輩企畫的美術展開始。當時日本的國稅廳將報社支付的接

070

待費視同經費，而且儘管泡沫經濟崩解，報社的營收仍然不錯，所以還能夠這麼自由地運用資金，這也頗令我意外。

不管所屬機構是國立、公立還是私立，美術館與博物館的學藝員當然都希望能企畫所自己提議的展覽，所以需要資金。如果光憑館方的預算仍有困難，就要跟報社或美連協合作，設法實現構想。假設要從無到有推出企畫展，即使是「有執行力」的學藝員，恐怕也要花費數年的時間才能完成一檔展覽吧。報社的事業部專員為了協助推動展務，會頻繁地跑遍各美術館，匯集學藝員的構想。有時候展覽的企畫就從站著閒聊的內容衍生，不過也有可能由四館的學藝員經過多次企畫會議之後，最後放棄舉辦。

報社的文化事業部專員，一般來說多半擔任美術館「協助者」的角色，不過其中也有不少人期待能從零開始策畫美術展，我自己也是其一。在我任職於事業部的十五年間，從無到有擬出企畫案，直到最後具體成形的展覽大概只有四檔。相形之下，現在屬於我個人專業領域的電影，若是限定場次或是電影節的預算只需要二、三千萬，跟美術展相比明顯偏少，所以由我負責行銷企畫的電影目前已超過二十部以上。

在國立美術館舉行的大型展覽需要耗費三到五年，事業部專員有時候是接手執行已經成立的企畫，也有可能在企畫成形的階段就開始參與，後來到了推動展務時卻經歷人事異動，所以我從來沒有全程參與過任何一檔展覽。

文化事業部專員至少要累積數年的實務經驗，才能讓自己提出的展覽企畫在報社內獲得認可。我第一次企畫的「電影傳入日本——電影放映機與明治時期的日本展」（一九九五～一九九六年），在我進報社一年後，手邊正好有份來自法國的提議寄來，我根據對方的構想製作企畫書，送至全日本各地的美術館。在這段過程中，兵庫縣立近代美術館的學藝員K表示「非常樂意合作」。如果單憑一間美術館當然不足，所以我跟這位學藝員一起尋找位於東京與福岡的展場。後來澀谷區立松濤美術館與福岡縣立美術館接受提議，又找到了幾間願意提供小額資金的贊助企業，最後終於得以實現。包括這檔展覽在內，我自己企畫的四個展覽主要都採用分攤金方式，屬於小型展覽。回想自己將只有一兩頁A4紙的企畫書遞給學藝員，說「辦這場展覽的分攤金要一千萬日圓」的姿態，恐怕跟詐欺犯沒什麼差別。還有因為我以前學過法文，所以像跑業務似的，一年會去好幾趟法國的羅浮宮、奧賽美術館、龐畢度中心、畢卡索美術館等重要美術館，提出幾年後的合作企畫案，現在回想起來還真是難為情。

不論是這四檔展覽、由我接手承辦或是移交給後進同事的美術展，大概頂多達到收支平衡，很遺憾無法為公司帶來良好的收益。儘管如此，直到西元二〇〇〇年為止，各家報社的文化事業部似乎都存在著「既然想做就讓員工放手去做」的風氣，但是每家報社的廣告收入與訂戶都持續減少，越來越注重營收，像我這樣偏好自主規畫、擅

長籌備展覽的角色，在公司內已無用武之地。

朝日新聞企畫部有許多「傳奇」社員

當筆者在一九九三年進入朝日新聞社工作，所屬部門是「文化企畫局企畫一部」。

這個單位後來陸續改名為「文化企畫局文化企畫」、「事業本部文化事業部」，現在則是「企畫事業本部文化事業部」。由此可看出「文化」這個詞漸漸地消失，改以「企畫」和「事業」為主體。同屬於報社「企畫事業本部」的事業開發部負責經營購物平台、運動俱樂部、住宅銷售接待中心等項目。最近聽說與地方公立美術館、博物館的合作案減少，事業開發部讓許多員工配合與國立美術館合作的大型展覽。這也意謂著報社的文化事業部與電視台的事業局似乎越來越接近。

當我進公司時，朝日新聞社企畫部有許多「傳奇」社員。譬如 A 同事為了舉辦平山郁夫展，會打電話給各收藏家及持有畫作的藝廊。如果對方表示不願意出借，這位同事會威脅說「要是我把這話轉告平山老師，不知道他會作何感想喔」，繼續交涉。

在集中藝術品時，他會準備兩輛向日本通運等公司承租的藝術品運輸車，其中一輛載滿畫作後開往倉庫，他自己則搭乘另一輛車準備去載下一批作品，那正是這位前輩搶

時間的秘訣。

朝日新聞社長期以來持續跟大英博物館合作，而最早奠定合作基礎的是O女士，她散發的氣質就像下町的歐巴桑。雖然從外表恐怕看不出來她懂美術，但是不論在英國或日本，O女士都能運用自己擅長的英語，無微不至地接待大英博物館的人員。從館長到最基層的工作人員，最終都能徹底擄獲對方的心。

另外，我們部門裡也有「專家」。另外一位O同事曾經擔任地方公立美術館的學藝員，他對現代美術相當專精，卻也很擅長迴避帳務、宣傳等雜務。不過，他能為展覽圖錄寫出跟學藝員相同水準的文章。由於這位同事在現代美術的領域頗受敬重，只要經過他認可，往往就能決定展覽將會在哪幾間美術館巡迴展出。

K同事曾在德國取得藝術史博士學位，德語相當流利，不過他很少進公司。這位同事有時會出現，讓我們看他的企畫書，不知從何時開始，他還會協助新進社員籌備展務。許多同事具備外語能力或其他「特殊技能」，兼具經營能力的專員在過去也不少。這跟過去企畫部專員排除社會新鮮人或許有關，這樣的慣例一直維持到一九八○年代。企畫部成員多半曾經在報社其他單位工作過，譬如在編輯部等其他單位長年兼職，或是因為公司改組從其他部門轉調過來，也有明顯因為特殊原因而來。甚至有原先屬於藝術圈，但是既不適合當學藝員、也不適合擔任學者的異類也來加入我們。

原先待在編輯部，後來「空降」擔任部長或局長等管理職的前資深記者，對於帶領這樣的部門應該會覺得有趣。報社內其他同事甚至將企畫部稱為「閒差部」，這些人或許以為我們每天都在交際兼玩樂吧。大約從二〇〇五年左右，由於報界不景氣等原因，不知不覺間企畫部風格不變，轉為實事求是、收益第一的「事業部」。

文化事業部真的有必要存在嗎？

依照公立美術館本身的方針，基本上也可以不接受報社等媒體的合作提議。如此一來，館內的學藝員就要憑有限的預算，從企畫到宣傳完全自己包辦，不過我認為這樣可以培養自己的實力，而且館方本身的特色也會漸漸顯露出來。

即使與報社合作，美術館仍注重學藝員的自主性，往往只是在「利用」報社的事業部。現在已經不是由媒體獨佔國外資訊的時代，學藝員在國內外的人脈也漸漸擴展開來。雖然聽說在韓國也有類似的情形，但是至少在歐美不會有媒體以投入資金的形式介入美術展。儘管如此，不論大型美術館或地方的美術館似乎都能順利運作。

如果像羅浮宮一年有一千萬人次的參觀者，入場券十五歐元，相當於大約一八〇〇日圓，年度營收約一八〇億日圓。據說這相當於羅浮宮整體預算的四成，以這樣

的規模來看，館內的學藝員與行政人員都必須達到日本的數倍。

為什麼媒體要持續辦展覽？即使號稱美術展是本業之外經營的項目，但是真的能夠獲利嗎？媒體以為辦美術展可以獲利，我認為這只是一種幻想。如果把各報社的人事費用與管理費也加進去，以十年為單位計算，恐怕所有的報社都面臨虧損的狀態吧，但恐怕只有實際參與過的人有這樣的體悟。而且由報社舉辦展覽，並不像電視台製作電影那麼屬性相似。

媒體持續舉辦展覽的原因有好幾個。其中最主要的原因是美術展的企畫會經歷很長一段時間。事業局長或事業部長幾乎原先都是記者，或是從廣告局調派而來。他們的任期大概只有二、三年而已，所以不會從頭到尾監督同一件企畫案完成。要終止這些主管陸續接手的企畫案，首先就不太可能。

而且美術展對於高層主管來說，都是些風光的場面。像是赴國外代表報社正式簽約、由接受資金贊助的美術館館長或營運委員會的理事長接待。對於原先擔任記者的部門主管，會覺得倍感光彩。而且在展覽的開幕式中，地位僅次於提供展出場地的美術館館長，也將在華麗的開幕派對成為主人。如果國外美術館的館長來日本訪問，還會受邀參加法國或英國駐日大使館舉行的宴會。在美術展會場也常有機會迎接日本皇室成員。加上常常要向自家報社的社長與董事說明，正是獻殷勤的絕佳機會。

日本電視台已故的氏家齊一郎會長，曾經向羅浮宮贊助〈蒙娜麗莎〉展覽室的改裝費用，為了感謝這番貢獻，由法國文化部長在羅浮宮授予他最高榮譽「法國榮譽勳位勳章」（Légion d'honneur）。像這類榮耀不分大小都歸於各公司的社長或會長，或許也是媒體對於辦展覽「欲罷不能」的原因之一吧。

如果報社的文化事業部消失了

長年任職於報社文化事業部的人，或許會感到懷疑：自己所從事的工作是否真的能讓公司獲利？但是過了大約三十五歲以後，除了策畫展覽以外並無其他專長，反正報社或電視台的待遇優渥，很少人會下定決心離職，自行成立企畫公司。可以的話最好讓現狀延續，就算如走鋼索般小心翼翼，也要設法討好上司維持現狀。真正優秀的員工不僅能籌備吸引大量人潮的展覽，有時候也能舉辦自己真正感興趣的展覽。難道不應該是這樣嗎？

正如前述，報社的藝術記者可以藉策展的經費赴國外出差，這樣的機會在預算不充裕的報社文化部相當難能可貴。電視台的例子姑且不談，原本應該刊登藝術評論的報社，卻實質掌控美術展的資金與展出內容，這樣的關係豈不有些弔詭？其實電影出

資的情形也有些二類似，透過這樣的機制，就能迫使報社文化部的記者撰寫業配文。就藝術記者的立場來說，憑事業部的預算赴海外出差，不能算是正規的採訪。倘若報紙對於特定的美術展連續幾次刊登滿版的彩色特刊，讀者將分辨不出哪些是有公信力的報導。考量到今後報紙的發行量還會持續減少，其實更應該回歸新聞工作的本質，提供真正的報導。其實同為報社員工，當事業部人員委託藝術記者以公司經費出差時，雙方都覺得不太名正言順。

如果媒體的文化事業部消失了，美術館與博物館將會如何？在短期內恐怕會負擔加重。舉例來說，如果要把位於東京國立博物館平成館二樓那寬廣的兩處展覽空間都放入作品，需要相當可觀的預算。而且館方推出展覽後，媒體不會再運用自家的資源招攬群眾入場。但是美術館與博物館只要增加執行展務的人員，在內部聚集宣傳與籌募資金的人才，這樣經過十年後，應該就會步上軌道，而且還可以雇用原先任職於報社等機構的事業部人員。

像東京國立博物館擁有相當豐富的館藏，即使不刻意舉辦企畫展，只要設法讓大家感受到常設展的魅力，藉此吸引民眾參觀就很理想。如果一併考量到近年來增加的外國觀光客，這樣的作法其實效果更好。就像羅浮宮的〈蒙娜麗莎〉、大英博物館的「羅塞塔石碑」那樣，其實可以讓東京國立博物館內的雪舟、長谷川等伯、伊藤若冲等名

家畫作成為鎮館之寶。為了讓日本的國立美術館達到國際水準，必須徹底改變一味鼓勵民眾參觀企畫展的做法。像日本畫等「以紙為媒材」的作品相當脆弱，只能在短期間展出，不過至少像運慶的雕刻這類國寶級藝術品，應該安排在明顯的位置常態展出，成為參觀博物館的「重點」。

地方的公立美術館原本就是以自主策畫的展覽居多。比較棘手的是巡迴展，不過透過由全國將近四〇〇多間國立、公立、私立美術館與博物館加盟的全國美術館會議，可以建立新的中立組織，引進美連協的架構、延續其作用。

公立美術館的困境跟國立美術館相同，都不擅長宣傳與資金籌措，解決之道只有擴大編制、培養專職的人才。當然在地方也必須維持有可看性的常設展。在過去數十年間，日本的美術館、博物館與媒體一起朝偏斜的方向發展，變成以辦活動為主。館方仍需要長期扎實的努力，才能改以展示館藏為基礎、逐漸正常化。不論美術館是國立、公立，還是私立，舉辦展覽需要媒體的資金與宣傳能力為後盾這點，怎麼想都有些扭曲，而且對雙方都沒有益處。也完全偏離了國際藝術領域的常態。

其實我自己也曾經接受過外國政府頒發的小勳章。但是平心而論，因為獲頒勳章而沾沾自喜，並不是記者該有的心態。

第四章

為了提供租借場地應運而生的東京都美術館

日本全國究竟有多少間美術館與博物館呢？根據文部科學省每三年發表一次的「社會教育調查」，在二〇一五年博物館有一二五六間，「博物館類似機構」有四四三四所。「類似機構」是指沒有在國家或各縣市政府登錄，也不在文化廳或教育委員會管轄之下的空間，關於詳細內容在此省略。

「博物館」還可以進一步分為「綜合博物館」、「科學博物館」、「歷史博物館」、「美術博物館」、「戶外博物館」、「動物園」、「植物園」、「水族館」等，其中「美術博物館」有四四一間。動物園或水族館也屬於博物館的一種，或許令人乍聽之下覺得難以聯想，但是想到羅浮宮與大英博物館都是聚集世界珍寶的場所，或許就能明白。

在前一章曾經大致介紹日本的國立博物館，所以接下來將試著列舉縣市的主要美術館。譬如東京都立的美術館，就包括東京都庭園美術館（白金台）、江戶東京博物館（兩國）、東京都寫真博物館（惠比壽）、東京都現代美術館（木場）等。這些美術館都是由東京都歷史文化財團營運，但是說到可以跟國立新美術館相提並論，位置與場地適合都舉辦大型展覽的只有東京都美術館。

在外縣市的公立美術館之中，跟東京都美術館一樣擁有大型展覽會場的是以出借

082

展場為主的京都市美術館（設立於一九三三年，二〇二〇年三月改裝完成後，以「京都市京瓷美術館」的名稱重新開幕）與大阪市立美術館（一九三六年設立）。除此之外，可以配合東京的大型美術展巡迴場地大概有：北海道立近代美術館、宮城縣美術館、橫濱美術館、愛知縣美術館、神戶市立美術館、廣島縣立美術館、福岡市美術館。

在東京還有一些屬於區立的美術館，譬如世田谷美術館、目黑區美術館、練馬區立美術館、澀谷區立松濤美術館、板橋區立美術館等。而著名的私立美術館，包括成立於一九三〇年的岡山縣大原美術館、設立於一九四一年，位於青山的根津美術館、戰後開幕的京橋普利司通美術館（現名為 ARTIZON MUSEUM）、六本木的三得利美術館、有樂町的出光美術館、廣島美術館、箱根的 POLA 美術館、千葉縣的 DIC 川村紀念美術館等。這些美術館都以頗富特色的館藏聞名，不過也有些展覽會場像澀谷的東急文化村美術館（Bunkamura The Museum），完全沒有屬於館內的收藏。

其中最值得一提的，應該是東京都美術館。它的前身是「東京府美術館」，是一九二六年（大正十五年）日本第一間由地方政府興建的美術館，也因此成為往後日本公立美術館與展覽的典範。

在這一章，我們將回溯這座美術館成立的沿革，同時回顧日本的展覽史。

簡單地說，最初這座美術館成立的目的，很明顯跟世界各地普遍認定為「博物館」

的機構大異其趣。因為這裡的營運方式並不是蒐集作品、對外常態展示，而是專門展示外部提供作品的「展覽會場」。而且這些展覽並不是由學藝員等專家企畫，基本上是為美術團體或公家機關、報社而設立的「租借展場」。

東京國立博物館起初設立的原因是為了匯集即將運往維也納萬國博覽會的展覽品。後來先後改名為帝國博物館、東京帝室博物館，一八七七年適逢內國勸業博覽會即將在上野公園展開，因而搬遷到上野。當時做為展場之一的「竹之台陳列館」可以讓美術團體租借場地，後來日本最早的公立美術館——東京府美術館（即現在的東京都美術館）成立，延續了這樣的角色。

所以東京國立博物館原先沒有館藏，除了提供帝展（後來改名為文展與日展）這類政府舉辦的官方展覽場地，也出借給從明治末到大正之間增加的美術團體展示作品，譬如日本美術院與二科會等。在開館滿二十七年時❸，為紀念從大正改元昭和，朝日新聞社主辦的「明治大正名作展」達到十七萬人次訪客數，創下當時非比尋常的紀錄。

我們再來看接下來的歷史。

❸ 譯註：應是以一九〇〇年「帝國博物館」改稱「帝室博物館」開始計算，正值一九二七年。

東京都美術館。位於上野動物園正門入口的右後方。

「戰爭畫」展覽出現參觀人潮

後來東京府美術館以美術團體及報社為中心，持續展開由東京府與政府主辦的展覽。其中最值得一提的應該是「戰爭畫」展覽吧，這場展覽或許正是現代由媒體主導大型美術展的濫觴。

一九四〇年由文部省主辦的「紀元二千六百年❹奉祝美術展覽會」，是包括主要藝術團體參加的大型展覽，入館人數超過三十萬人。各家報社（尤其是朝日新聞）

❹譯註：日本神武天皇即位紀元（又稱為神武紀元、皇曆、皇紀等）二六〇〇年，相當於西元一九四〇年（昭和十五年）。

對於戰爭畫展相當投入，一九三九年的「聖戰美術展」、一九四二年的「大東亞戰爭美術展」等畫展都是在這間美術館舉辦。近年來，美術展的參觀人數超過三十萬人也不稀奇，戰前的戰爭畫展吸引大量人潮，或者可說是這類畫展的原型。從一九三九年到一九四○年，記念紀元二千六百年的展覽大約有三十種，主辦單位不僅是朝日，還有讀賣、每日等各家報社，除了東京帝寶博物館以及東京府美術館，也在全國的百貨公司舉辦展覽。最引起社會注目的是一九三九年，紀元二千六百年奉祝會主辦的「紀元二千六百年奉讚展覽會」，先從高島屋東京店開始，除了大阪、京都、福岡、鹿兒島、名古屋、札幌、廣島的百貨公司之外，翌年也在新京、奉天、大連舉辦展覽。在東京大約有一○○萬人參觀，各地總訪客數大約是四四○萬人。如果單純地以參觀人數來看，一檔巡迴展能夠吸引超過四○○萬人，可說是空前絕後。

東京府美術館在一九四三年，隨著都制實行改名為東京都美術館，不過在戰後仍然繼續做為「出借展場」。亦即以日展等美術團體主辦的公募展、報社主辦的展覽為主，館內不設學藝員。不過在當時報社舉辦的展覽中，已有許多內容相當前衛。

由讀賣新聞社主辦的「讀賣獨立畫展」，從一九四九年起直到一九六三年每年舉辦，曾經展出過傑克森・波洛克（Jackson Pollock）、雷內・馬格利特（René François Ghislain Magritte）的畫作，新達達主義的赤瀨川原平與九州派的菊畑茂久馬也曾經參

展。每日新聞社主辦的「日本國際美術展」與「現代日本美術展」都是隔年舉辦，對於日本的現代美術有相當大的貢獻。尤其是一九七〇年的第十屆日本國際美術展「東京雙年展一九七〇 人類與物質」，由藝評家中原佑介擔任藝術總監，這場實至名歸的國際展備受讚譽，一直傳頌至今。

一九七五年東京都美術館改建，由前川國男設計，這次不僅設立收藏庫，也同時將學藝員納入館內的編制。此後以「現代美術的動向」一九五〇年代的黑暗與光芒（一九八一年）為開端，持續推出代表二十世紀現代美術的展覽，企畫由學藝員主導，館藏作品也持續增加。但是自從一九九五年東京都現代美術館（木場）成立後，原有的三千件館藏與學藝員幾乎都跟著轉移過去。

國立新美術館的時代

後來東京都美術館僅剩下的二名學藝員，主要工作是承辦報社企畫的大型展覽。

以二〇〇八年聚集了九十三萬人參觀的「維梅爾展——掌握光影的天才畫家與台夫特的巨匠們」為首，又多次舉辦羅浮宮美術館展、大英博物館展、奧賽美術館展等「某某美術館展」，通常可以吸引四十萬到六十萬名訪客。

另一方面，從一九七五年以後，東京都美術館仍持續出借場所給公募展等活動。自從二○一二年改裝之後，學藝員重新擴編，除了二○一九年「伊庭靖子展 眼眸之間」等館內自行企畫的小型展覽，也舉辦與公募展相關的「公募團體最佳美術作品選拔」等展覽。而突破性的改變，正如前述是二○○七年國立新美術館（六本木）的成立。

這間美術館並沒有本身的館藏，只是將面積寬廣的展場租借給藝術團體，也就是以往跟媒體合作舉辦展覽的東京都美術館的豪華版，而且設備相當新穎。邁入二十一世紀以後的大型西洋美術展，幾乎可說主要都是在東京都美術館與國立新美術館舉辦。

日本的公立美術館從七○年代到九○年代中期急遽增加，不過十之八九幾乎都是「縣民藝術中心」或「市民藝術中心」、「區民藝術中心」，租借場地給美術團體等。

其中許多美術館並無設置常設展的空間，這些場所恐怕都是以東京都美術館為樣本吧。比起蒐集孕育於當地的美術品，形成富有特色的館藏，舉辦活動讓民眾自在地欣賞，地方政府更傾向於提供展覽空間，可以共同主辦入場人數多而且又風光的美術展。實際上公立美術館也期待與報社攜手合作。

全日本聚集最多參觀人數的展覽

淺野敞一郎曾寫過《戰後美術展略史一九四五──一九九〇》（求龍堂，一九九七年）一書。他以自身擔任朝日新聞社的記者及任職企畫部的經驗，對於戰後四十五年間歷年舉辦的展覽加以介紹分析。令人訝異的是其中收錄各報社等主辦單位、展覽總參觀人數與平均單日訪客數，資料相當詳盡，這應與作者本身的經歷有關。

截至目前為止，創下全日本參觀人數最高記錄的美術展究竟是哪一檔呢？我們就來參考這本書，瀏覽戰後的展覽史。以單一場地來說，答案是一九七〇年在大阪萬國博覽會場地舉辦的「萬國博美術展」，訪客數超過一七七萬五千人。雖然這個數字乍看可觀，不過萬國博覽會本身的總入場人數就超過六千萬人，假設考量到這檔展覽從三月開到九月，展期橫跨六個月，參觀人數卻僅佔萬博整體的百分之三，或許根本不足為怪。而單日平均九八〇八人次，以現在的標準來看，並非不可能達成的數字。

「萬國博美術展」在世界四十一國的協助下，呈現「世界美術史」。展覽共分成「原始之聲・古代之聲」、「東西交流」、「神聖的造型」、「邁向自由的步伐」、「現代的躍動」這五大部分，包括來自國外約一百處收藏來源，共展出七三二件作品（由於展覽品持續替換，所以通常大約有五百件）。大阪萬博本身的主題是「人類的進步與和諧」，正適合經濟高度成長期的日本，感覺充滿希望。一九六四年舉行東京奧運、一九六八年日本的國民生產總值（GNP）超越西德，躍居世界第二。

在單一會場參觀人數超過一〇〇萬人的其他展覽，只有四檔。

「圖坦卡門展」 一三〇萬人 一九六五年，東京國立博物館與朝日新聞社共同主辦，曾在京都市美術館與福岡縣文化會館巡迴展出（總訪客數二九五萬人）

「蒙娜麗莎展」 一五一萬人 一九七四年，東京國立博物館

「巴恩斯基金會收藏展」 一〇七萬人 一九九四年，國立西洋美術館與讀賣新聞社共同舉辦。

「埃及考古學博物館館藏 圖坦卡門展──秘藏的黃金珍寶與少年法王的真實樣貌」一一五萬人 二〇一二年，上野之森美術館與富士產經集團共同主辦

關於「巴恩斯基金會收藏展」與二〇一二年的「圖坦卡門展」，應該以獨立的篇幅探討平成以後展覽的多樣化，在後面的篇幅將會詳述。其他三檔展覽集中在六〇年代後半到七〇年代前半，這點相當值得注意。或許正如同大阪萬博聚集了六千萬人，或許可將這時的展覽視為狂熱年代的產物。

在電影圈如果以票房收入達到十億日圓（以平均票價一三〇〇日圓計算，將近八十萬名觀眾）就算是賣座的電影，以出版社來說，書本銷售超過十萬本就可以歸類為暢銷書。如果要定義美術展是否成功，或許可以將單一會場是否突破三十萬名訪客數為

090

基準。要是達到標準，售票的總營收將收近五億日圓，再加上展覽圖錄與周邊商品的收入應該會有盈餘。當然，如果參觀人數超過五〇萬人，算是相當成功，但是這種例子並不常見。

創下參觀人數紀錄的美術展

關於戰後在昭和年間參觀人數超過五〇萬人的大型美術展，根據《戰後美術展略史一九四五──一九九〇》專書，以及《美術之窗》雜誌從二〇〇〇年起每年在一、二月號整理出「參觀人數最多的展覽」資訊，大致列舉如下：

一九五四年　「法國美術展」／四十九萬人／東京國立博物館與朝日新聞社主辦（赴福岡縣產業貿易館、京都市美術館巡迴展出）

一九五八年　「文生・梵谷展」／五十萬人／東京國立博物館與讀賣新聞社主辦（赴京都市美術館巡迴展出）

一九六一年　「以羅浮宮為主的法國美術展」／七十二萬人／東京國立博物館與國立西洋美術館、朝日新聞社主辦（赴京都市美術館巡迴展出）

一九六三年 「埃及美術五千年展」／六十三萬人／東京國立博物館與朝日新聞社主辦（赴京都市美術館巡迴展出）

一九六四年 「米羅的維納斯特別展」／八十三萬人／國立西洋美術館與朝日新聞社主辦（赴京都市美術館巡迴展出）

一九六六年 「以法國作品為主的十七世紀歐洲名畫」／五十二萬人／東京國立博物館主辦

一九七一年 「雷諾瓦展」／五十六萬人／池袋西武百貨公司與讀賣新聞社主辦（赴福岡縣文化會館、兵庫縣立近代美術館巡迴展出）

「法蘭西斯科・哥雅展」／五十七萬人／國立西洋美術館與每日新聞社主辦（赴京都市美術館巡迴展出）

一九七四年 「塞尚展」／五十四萬人／國立西洋美術館與讀賣新聞社主辦（赴京都市美術館、福岡縣文化會館巡迴展出）

一九七八年 「古埃及展 法老與王妃・尼羅的珍寶」／六十萬人／東京國立博物館與讀賣新聞社主辦（赴名古屋市博物館、福岡縣文化會館、京都市美術館巡迴展出）

一九八二年 「米勒的〈晚禱〉與十九世紀法國名畫展」／五十三萬人／國立西洋美術館與讀賣新聞社主辦（赴京都國立近代美術館巡迴展出）

一九八七年 「西洋美術 空間表現的沿革」／六十一萬人／國立西洋美術館與讀賣新聞社、日本電視台

平成之後的記錄如下：

主辦

一九九〇年　「日本國寶展」／七十七萬人／東京國立博物館與讀賣新聞社主辦

一九九六年　「現代性與近代巴黎的誕生　奧賽美術館展」／六十四萬人／東京都美術館與日本經濟新聞社主辦

一九九七年　「羅浮宮美術館展　十八世紀法國繪畫的光彩　從洛可可到新古典派」／五十二萬人／東京都美術館與讀賣新聞社主辦

一九九九年　「奧賽美術館展一九九九——十九世紀的夢與現實」／五十九萬人／國立西洋美術館與日本經濟新聞社主辦

二〇〇〇年　「世界四大文明——埃及文明展」／六十二萬人／東京國立博物館與ＮＨＫ主辦

二〇〇二年　「普拉多美術館展：西班牙皇室收藏之美與榮耀」／五十二萬人／國立西洋美術館與讀賣新聞社主辦

二〇〇三年　「大英博物館的珍貴收藏展」／五十一萬人／東京都美術館與朝日新聞社、朝日電視台主辦

二〇〇四年　「ＫＵＳＡＭＡＴＲＩＸ草間彌生展」／五十二萬人／森美術館

二〇〇五年　「羅浮宮美術館展　十九世紀法國繪畫　從新古典主義到浪漫主義」／六十二萬人／橫濱美術

「興福寺創建一三〇〇年紀念『國寶 阿修羅展』」／九十五萬人／東京國立博物館與朝日新聞社、朝日電視台主辦

「興福寺創建一三〇〇年紀念『國寶 阿修羅展』」／七十一萬人／九州國立博物館與朝日新聞社、九州朝日放送主辦

「埃及的海洋展──古城亞歷山卓在海底復甦的珍貴寶藏」／七十萬人／朝日新聞社與TBS主辦（Pacifico 橫濱）

「羅浮宮美術館展 十七世紀的歐洲繪畫」／六十二萬人／京都市美術館與讀賣電視台、讀賣新聞社主辦

二〇一〇年

「大恐龍展 南半球未知的主宰」／五十七萬人／國立科學博物館與讀賣新聞社主辦

「奧賽美術館展二〇一〇『後印象派』」／七十八萬人／國立新美術館與日本經濟新聞社主辦

「歿後一二〇年梵谷展──我就是這樣成為梵谷」／六十萬人／國立新美術館與東京新聞、TBS 主辦

二〇一一年

「恐龍博二〇一一」／五十九萬人／國立科學博物館與朝日新聞社、TBS 主辦

「空海與密教美術展」／五十五萬人／東京國立博物館與讀賣新聞社、NHK 主辦

「埃及考古學博物館館藏 圖坦卡門展──秘藏的黃金珍寶與少年法王的真實樣貌」／

二〇一二年

九十三萬人／關西電視台與產經新聞社、富士電視台主辦（大阪天保山特設藝廊）

「莫瑞泰斯皇家美術館　荷蘭・法蘭德斯畫派的珍貴作品」／七十六萬人／東京都美術館與朝日新聞社、富士電視台主辦

「東京國立博物館一四〇週年特別展 『波士頓美術館　日本美術珍藏』」／五十四萬人／東京國立博物館與 NHK、朝日新聞社主辦

尾田榮一郎監修　ONE PIECE 展——原畫×影像×實際體驗的航海王」／五十一萬人／森藝術中心畫廊、朝日新聞社、集英社、東映動畫、ADK、富士電視台主辦

「圖坦卡門展——秘藏的黃金珍寶與少年法王的真實樣貌」／一一五萬人／上野之森美術館、富士電視台、產經新聞社主辦

二〇一三年

「深海」／五十九萬人／國立科學博物館、海洋研究開發機構、讀賣新聞社、NHK、NHK

「拉斐爾展」／五十一萬人／國立西洋美術館、讀賣新聞社、日本電視台主辦

PROMOTION 主辦

二〇一四年

「奧賽美術館展　印象派的誕生——追求繪畫的自由」／七十一萬人／國立新美術館、讀賣新聞社、日本電視台主辦

二〇一五年

「羅浮宮美術館展　描繪日常——從庶民生活畫欣賞歐洲繪畫的精髓」／六十六萬人／國立新美術館、日本電視台、讀賣新聞社主辦

「瑪摩丹美術館收藏　莫內展」／七十六萬人／東京都美術館、日本電視台、讀賣新聞社主

二〇一六年 「奧賽美術館・橘園美術館收藏 雷諾瓦展」／六十八萬人／國立新美術館、日本經濟新聞辦

二〇一七年 「國立新美術館開館十週年暨捷克文化年 慕夏展」／六十六萬人／國立新美術館、NHK、朝日新聞社主辦

「開館一二〇週年紀念 特別展覽會 國寶」／六十二萬人／京都國立博物館、每日新聞社、NHK 京都放送局主辦

「興福寺中金堂再建紀念特別展『運慶』」／六十萬人／東京國立博物館、朝日新聞社、朝日電視台主辦

「國立新美術館開館十週年 草間彌生・我永遠的靈魂」／五十二萬人／國立新美術館、朝日新聞社、朝日電視台主辦

「林德羅・厄利什展：觀看的真實」／六十一萬人／森美術館主辦

二〇一八年 「孟克展——共鳴的靈魂吶喊」／六十七萬人／東京都美術館、朝日新聞社、朝日電視台主辦

「維梅爾展」／六十八萬人／上野之森美術館、產經新聞社、富士電視台主辦

「六本木之丘・森美術館十五週年紀念展 建築的日本展：建築的基因所流傳下來的事物」

二〇一九年 「塩田千春個展：撼動的靈魂」／六十七萬人／森美術館主辦

「克林姆展：一九〇〇年代的維也納與日本」五十八萬人／東京都美術館、朝日新聞社、

／五十四萬人／森美術館主辦

TBS 主辦

從破百萬人次的超大型展覽轉向中規模展覽

從前面的年表，可以看出幾件事：

（一）戰後的美術展內容，基本上以十九世紀以前的西洋美術為主題，並由美術館與
報社共同主辦，吸引為數眾多的參觀人潮。

（二）展覽起初幾乎完全由朝日新聞社包辦，後來由讀賣新聞社扳回一城。日本經濟
新聞社自西元一九九〇年代以後也開始參與美術展，連續舉辦奧賽美術館館藏
展。自一九八〇年代以後，日本電視台與朝日電視台、TBS 等電視台的動向也
相當引人注目。

（三）羅浮宮館藏展過去在讀賣新聞社手上，現在各美術展以日本電視台為
主（依照主辦單位的順序，排在最前面的是負責統籌的主要機構）。大英博物

館一直以來都跟朝日新聞社保持密切關係。

（四）大型展覽會場曾經只有東京國立博物館。當國立西洋美術館加入梵谷展或羅浮宮館藏展的主辦單位時，會對展覽企畫提出意見。從一九六〇年代開始，國立西洋美術館也加入展覽會場。從一九九五年開始，展場改以東京都美術館為主，自二〇〇七年起，國立新美術館取而代之，成為與媒體合作舉辦大型展覽的主要會場。而東京國立博物館不論在什麼時代，都能持續吸引大量參觀民眾。

（五）在平成以後，參觀人數超過五十萬人的展覽增加了。除了既有的朝日新聞社、讀賣新聞社之外，又新增了日本經濟新聞社、日本電視台、TBS電視台等媒體，而最大的要因應該是新增了東京都美術館、國立新美術館這兩處類似「可租借的展覽空間」的場所。

（六）近年來，森美術館與樓下的森藝術中心畫廊的表現相當亮眼。尤其是專門展出現代美術的森美術館沒有跟媒體合作，卻能吸引超過五十萬人的參觀人數，可說是非比尋常的特例。雖然這些訪客數也包括進入展望台參觀的民眾，不過也要歸功於館方善用社群媒體（SNS）的戰略。

（七）參觀人數突破百萬人的超大型展覽，到了二十一世紀只有「圖坦卡門展」。現在是展覽數增加，訪客數超過五十萬人的中規模熱門展覽增加的時代。

向電視台學到的廣宣技巧

我進入朝日新聞社時正值一九九三年，感覺上當時正從既有的昭和型展覽過渡到新形態的平成型展覽。所謂的昭和型展覽，就是報社工作人員與美術館、博物館的研究員或學藝員，以及百貨公司的販賣促進部負責人花時間討論，逐漸成形。由於收益是開展後才會獲得，所以最重要的是展覽內容。經過無數次的會議，贏得相關人士的信賴，將企畫案修正得更完善。如果是向國外美術館、博物館出借藝術品舉辦的展覽，幾乎都是由居住在當地的日本人居中協調。很少會直接跟海外美術館交涉。

而且當時並沒有廣告宣傳的概念，既然是報社主辦的展覽，在報紙上發布訊息就可以了，完全沒有考慮到報紙以外的宣傳媒介。策畫展覽並尋找展出場地、製作展覽圖錄，這兩件事佔去企畫部工作的大部分。由於一般採用分攤金制，所以會去尋找符合預算的場地、計算各展場分攤的金額，從營收扣除展覽圖錄的印刷費、稿費等製作費用後，就是展覽的盈餘。只有在合作展館佔了非常重要的角色時，報社才會將盈餘分給像國立西洋美術館等單位。

而我親眼目睹後來轉變的過程。最早在八○年代中期，每家公司都有傳真機，從

100

九〇年代中期起，社員紛紛開始攜帶行動電話。自二〇〇〇年以後，網路與電子郵件越來越普遍（雖然一開始採用撥號連線），跟國外聯繫也變得更容易。航空業也出現從日本往返歐洲約十萬日圓的廉價機票，赴國外出差的門檻似乎降低了。當時正值泡沫經濟時期，日本媒體建立了向國外美術館、博物館提供高額借用費的慣例，即使過去長久以來，國外在文化交流方面並不會要求支付費用。就我個人所知，當時日本有幾家媒體開始與羅浮宮、奧賽美術館、龐畢度中心這類大型美術館交涉。為此美術館成立文藝資助部門、聘用專任職員，使得日本媒體爭相提高贊助金額。

對於展覽的宣傳投入大筆資金，也在昭和年代前所未見。除了在電車站張貼海報、在車廂正中央垂掛橫長型海報，這類交通廣告也會與地下鐵、JR或私鐵進行商業合作，以優惠的預算張貼宣傳。由自己公司發行的報紙除了會發表相關訊息，也會運用社內資源刊登廣告，電視台則會運用自家頻道播放廣告，且向其他報社購買付費廣告。

為了在雜誌等其他媒體宣傳，朝日新聞社在一九九六年開始委託公關公司。在此之前美術展並沒有「行銷」的概念。主辦單位從未思考如何吸引訪客參觀、民眾為什麼會選擇某一檔展覽付費參觀。「行銷」的概念，感覺像是民營電視台開始參與策展後才產生。我自己是在跟朝日電視台合作時學到的。我們根據公司內部的名單，印出列著名字與地址的標籤，寄送新聞稿給各報的藝術記者與一些可能會刊登訊息的雜誌

時，朝日電視台事業部的人員在一旁看到，就教我們「像這樣的步驟，一定要外包出去才行」。當雜誌社看到新聞稿後如果提出要求，我們這些展務的執行者還得再寄出展覽品的彩色正片。當時還沒有專門承辦展覽業務的公司，所以我們邀請了幾家以一般企業為客戶的公關公司及廣告公司來談，最後選擇了其中一間。現在專門協助展覽宣傳的公司有好幾家，跟美術館簽訂整年合約的外包公司也增加了。這些公司手上握有名單，包括部落客、在社群媒體擁有影響力的寫手等，都是跟藝術相關的人士。他們也代為召開記者會，視情形可能安排實地採訪。以前並沒有舉行記者會的習慣。直到今天，大約是過了九〇年代中期以後形成的慣例。在開展前二、三個月召開記者會，這類記者會的場地仍經常選在東京的法國大使館與英國大使館。

「圖錄公司」的工作內容

美術展海報與傳單的設計，過去是發包給專門製作美術展圖錄的業者，我們稱為「圖錄公司」。像至今仍持續出版老字號藝術雜誌《美術手帖》的「美術出版社」，從中獨立的「美術出版設計中心」（現改名為「美術出版教育」）是規模最大的一間，這家公司過去的成員也分別獨立，成立了同類型的新組織。

他們在公司內外聘用擅長美術展設計的人才，讓風格符合展覽意像的新手設計師一展身手。媒體這邊只要準備好展出作品清單、藝術品的彩色正片、相關文稿，不論是展覽圖錄、海報、傳單或入場券，全都可以代勞，是我們得力的幫手。像主視覺意象或文案，也都是交給圖錄公司構思。當時朝日電視台的人，希望委託廣告圈著名的平面設計師。因此我們決定支付多位設計師提案費，請他們提供海報設計。文案的部分則是向公關公司諮詢，有時候也會委託大型廣告公司。那個時代正從既有的照相排版印刷，過渡到運用電腦的數位印刷。在過去設計師只製作樣品，接下來由圖錄公司發派給印刷廠照相排版，不過現在年輕設計師製作的原稿，已經可以透過電腦直接印刷。也就是說，即使沒有圖錄公司，只要有設計師與印刷公司就能完成。省下來的成本則可以選擇跟著名設計師合作。

美術展尋求贊助企業，不也是在一九九○年代形成慣例的嗎？贊助企業與主辦單位不同，雖然出資，但並不分配利潤。相對地，主辦單位會在宣傳文宣印上贊助企業的 LOGO，於休館日安排專屬該企業的特別招待日，在開幕派對上介紹這家公司的社長，提供各種機會，在展場出入口陳列贊助單位的相關商品等。這些作法都是經過一連串的錯誤嘗試後確立。為了確保展覽的收益，即使贊助企業只出了數百萬日圓，依然值得感激。為了徵詢有意願的贊助企業，報社與電視台派出廣告部門的業務團隊一

起行動。面對願意提供報紙或電視廣告交換的公司，不能由跟廣告部門業務無關的事業部專員單獨出面。於是我們跟電通及博報堂等廣告公司的業務開始四處探訪。在二〇〇〇年以後，廣告公司本身就會準備展覽企畫，並且向實行委員會出資。這種模式跟同時期開始的電影製作委員會方式非常相似。順帶一提，所謂的「協辦」並無出資，也沒有特別提供協助。將「法國大使館」或「文化廳」等單位列在「協辦」，或許只是為了看起來更有威望。

「巴恩斯基金會收藏展」成為分水嶺

一九九四年在國立西洋美術館舉辦的「巴恩斯基金會收藏展」，吸引了超過一〇七萬名參觀者，或許這檔展覽正象徵著策展方式的分水嶺。所謂的巴恩斯基金會收藏，指的是美國亞伯特・C・巴恩斯博士（Albert C. Barnes）畢生蒐集的法國藝術品。各家報社及各電視台都曾多次報導展場人潮洶湧的盛況。據說賣新聞付了五億日圓的出借費，收益也大幅提升。尤其這次展出的雷諾瓦、塞尚、馬諦斯畫作，不論質與量都超過巴黎的奧賽美術館。這些收藏遵照巴恩斯博士的遺言，長年不曾離開館外，當時趁著基金會博物館改裝，首次出借到華盛頓、巴黎、東京。

其實關於這檔展覽，早在之前朝日新聞社接獲提議，當時的事業部部長本人透露，他得知出借費金額之後感到退縮。許多媒體從業人員在這場展覽中，想必都得出「美術展可以獲利」的想法。因為這跟有席次限制的音樂會等場合不同，展覽的參觀人數沒有上限。而且這時日本經濟新聞社與民營電視台也開始加入主辦單位。

正好在這個時期，報社與電視台本身的收益結構開始崩解。各家報社由於閱報率降低，減少發行量，結果廣告收入也跟著衰退。電視台也因為衛星電視以及網路的發達，節目贊助及廣告都減少了，必須追求節目播映以外的收入。由於網路與廉價航空機票的普及，拉近了與國外美術館、博物館的距離。於是以「巴恩斯基金會收藏展」這樣的方式，向海外的單一美術館支付龐大費用，舉辦「某某美術館展」成為慣例。

為了支付昂貴的借用費，必須盡可能宣傳吸引參觀民眾，並藉由販賣周邊商品與租借語音導覽獲得收入。結果就是在平成年間，每年都會舉辦入場人數超過五十萬人的超大型展覽。入場券也從一般約一二○○日圓提高到一五○○日圓。在我印象中，國立西洋美術館與文化廳將這檔展覽視為特例，同意讀賣新聞社制定的票價。後來一度恢復到一二○○～一三○○日圓，到了二○○五年又幾乎固定在一五○○日圓。「巴恩斯基金會收藏展」的入場券價格，最後也成為平成年間美術展的標準。

轉向更平易近人的展出方式

當然平成型的展覽也有優點，首先主辦單位會頻繁地舉辦相關的演講與導覽。入場民眾不只可以參觀，還能免費聆聽學藝員與研究者的專業解說。主辦單位藉由宣布這些場次，也等於透過報紙等媒介再度公開展覽的訊息。

語音導覽現在已經成為一種「標準配備」，現在有很多間製作語音導覽的公司，其中有些業者連導覽內容的原稿都能自行撰寫。自二〇〇〇年以後，語音導覽也開始邀請藝人為解說配音，很明顯因為跟經紀公司關係良好的電視台，正是主辦單位。甚至也有美術展在展場設置托兒所。主辦單位也費盡心思，設法讓展覽內容更簡明易懂，譬如運用數位科技，將具有代表性的重要藝術品圖像放大展示。而且在展場的角落設立專區，放映影片解說，這也是未見於昭和時期的作法。展區的說明板也放大了，不僅解說內容增加，呈現的效果也更清晰易讀。

近來美術展的特徵是運用 LED 照明，營造出令人印象深刻的空間。跟過去整個會場採用螢光燈照明不同，現在則強調作品本身。如今東京國立博物館將展場設計師列入館內的編制，這也頗令人驚訝。像佛像等立體的藏品，亦出現可以從三六〇度觀賞作品的展出方式。在原本收藏佛像的寺院恐怕無法這樣欣賞，於是「去展場參觀」別

具意義。就像二〇〇九年在東京國立博物館訪客數達九十五萬人次的「國寶 阿修羅展」，原本感覺難以親近的佛教雕刻，竟然可以吸引大批人潮，該要歸功於各項讓展覽更易明瞭的安排，及饒富變化的陳列效果。

日本所培養出的專業人士

由於向海外美術館調借「Old Master」──從文藝復興到十八世紀以前的大師作品，現在日本也出現多位專業的作品修復師，這個現象也相當別具意義。

在日本的美術館、博物館中，只有國立西洋美術館及愛知縣立美術館等少數館方有聘僱負責檢查及修復藝術品的專家，在機構中仍屬於罕見的職務，但是另外有些曾經赴國外學習，優秀而且獨立接案的修復師存在。從檢查作品送達日本時的狀態，到發生意外事故時的應變處理，修復師都瞭解應該怎麼處理，所以國外的學藝員也比較放心。過去我在報社工作時，曾經效法修復師自行檢查作品，回想起來自己都覺得心驚膽跳。義大利文藝復興時期畫在木板上的板面繪畫容易受損，所以過去從未外借到日本展覽，不過最近出借的例子似乎開始增加，譬如二〇一三年在國立西洋美術館舉辦的「拉斐爾展」等。到了平成年間，參觀美術展不再是遠離生活的高尚嗜好，對於

一般人不就像看電影或購物嗎？至少比去迪士尼樂園還容易。展場通常都位在交通方便的地點，入場券也比電影票稍微便宜。當我在二〇一八年東京都美術館舉辦的「孟克展」以及二〇一九年森美術館的「塩田千春展」，看到精心打扮的年輕人享受著欣賞藝術品的樂趣時，產生了這樣的感想。同樣的隱憂或許也存在於出版界跟電影界，美術展參觀民眾的年齡趨向成熟，在少子化及高齡化的日本是最大的問題，所以不論運用什麼樣的方法，一定要設法讓年輕人感興趣。

博物館的本質是什麼？

美術館跟博物館都是Museum

在英文與拉丁文，Museum 既是「美術館」也是「博物館」。英文裡的美術館是 Art Museum 或 Museum of Fine Arts，近代美術館是 Museum of Modern Arts，現代美術館則是 Museum of Contemporary Arts。而且在歐美跟日本的說法不同，基本上沒有「美術館」與「博物館」的區別。

位於倫敦的大英博物館（The British Museum）以古埃及的木乃伊與羅塞塔石碑等「偏向博物館」的館藏為主，不過館內也收藏日本的浮世繪，所以同時具備「美術館」的要素。巴黎的羅浮宮美術館（Le Musée du Louvre）也有古希臘的〈米羅的維納斯〉雕像、埃及的木乃伊，不過整體還是以藝術品居多，譬如達文西的〈蒙娜麗莎〉、維梅爾、老盧卡斯・克拉納赫等名家畫作。到了紐約的大都會美術館（The Metropolitan Museum of Art），從埃及的木乃伊到創作力豐沛的現代藝術，館藏橫跨古今與東西方文明。

如果來到這裡，自然會覺得日文對「美術館」、「博物館」的區分其實毫無意義。

也就是說，只要館藏足以展現人類文化藝術的歷史，都可以算是博物館。不過以日本的國、公立機構來說，「博物館」是收藏古老文物的地方，「美術館」則是展示空間，這樣的觀念已經根深蒂固。

當然，像位於義大利佛羅倫斯的烏菲茲美術館（Le Gallerie degli Uffizi）或是坐落於維也納的維也納藝術史博物館（Kunsthistorisches Museum），都符合日本人印象中的「美術館」，這樣的空間的確存在。「Museum」的語源，據說是指古希臘時代的神殿，也就是古代掌管詩與音樂的繆思女神的神殿「Mouseion」（順帶一提，在國立科學博物館內可以俯瞰展覽室的餐廳也取了這個名字）。

從中世紀以後，藝術品由掌控權力的人擁有。在梵蒂岡的宗座宮內，現在仍可看到建築內部的裝飾畫，以及屬於教宗的典藏。德國的哈布斯堡王朝不僅收藏藝術品，也蒐集礦物、動植物、玩具等來自世界各地的奇珍異寶，這些收藏品稱為「驚奇的房間」（Wunderkammer），現在分別由維也納、布拉格、馬德里等地的博物館珍藏。在義大利，貴族們將繪畫與珠寶飾品集中放置於屋內稱為「Studiolo」的小房間。而梅迪奇家族將珍寶擺在寬廣的空間展示，成為烏菲茲美術館。

在近代的美術館、博物館中，以大英博物館為其中的代表。一七五九年在同時具有醫師、收藏家身份的漢斯‧斯隆爵士過世後，以他捐贈的古書、手稿、錢幣、動植物與貝殼標本等七萬多件收藏品為主，建立了這座博物館。在法國，歷經法國大革命之後，一七九三年為展出皇家收藏而設立「中央藝術博物館」，後來一度更名為「拿破崙博物館」，最後改為羅浮宮。美國則是在十九世紀後半成立大都會美術館與波士

頓美術館。最重要的是，這些博物館都是為了收藏、展示王公貴族或富豪的收藏而建立。也就是已經先有館藏。當然在更早之前的日本，也有皇族或公家、武家、寺社等收集的「寶物」。奈良東大寺的正倉院即是其中的代表，藏品以聖武天皇的遺物為主。這些寺社也會在所謂「御開帳」的時候，展示收藏的寶物。不過建立博物館與美術館等公共空間，平常也開放給一般民眾參觀，則需要明治政府的力量，向歐美「急起直追」。

正如前述，日本最早採用「美術館」這個名稱是在第一次內國勸業博覽會，主辦單位將其中一間展覽室稱為美術館。接下來就是前一章曾經提過，開館於一九二六年，做為「展覽會場」的東京府美術館。在日本也有由富豪建立個人美術館的先例，如一九一七年由大倉喜八郎建立大倉集古館、一九三〇年由大原孫三郎成立大原美術館、一九四一年根津嘉一郎成立的根津美術館、一九五二年石橋正二郎設立的普利司通美術館都屬於這一類型，這類私立美術館都是先有館藏才開始建造，儘管規模無法相提並論，不過由來跟歐美的博物館非常相近。

近代美術館的登場

在日本，近代美術館是以成立於一九二九年的紐約近代美術館為範本，所以跟戰前展出戰爭畫展的國立博物館或是東京府美術館截然不同，展現出戰後的藝術圈新風貌。

神奈川縣立近代美術館位於鶴岡八幡宮附近（現在本館位於葉山，鎌倉別館經過近距離的搬遷），當時由藝評家土方定一出任館長，聘用學藝員，展開別具特色的活動。不過由於場地狹窄，因此以企畫展為主。以這層意義來說，東京府（都）美術館與京都市美術館、大阪市立美術館可說是沿續了「展覽會場」的功能。後來成立的全國公立美術館，都是以神奈川縣立近代美術館（位於鎌倉的別館簡稱為「鎌近」）為理想的目標，以學藝員策畫的企畫展為主。

接下來成立於翌年的國立近代美術館（現名為東京國立近代美術館）也有館藏的常設展，當時由於利用舊日活本社的建築物，所以空間狹窄。國立近代美術館原先位於中央區京橋，直到一九六九年搬遷到位於千代田區北之丸公園的現址。進入七〇年代以後，各地地方政府也建立美術館，但基本上不論政府或民眾仍將美術館視為展覽會場。這些美術館就像泡沫經濟時期開幕的百貨公司展場，沒有自己的館藏，只有展示空間，可見日本的美術館自始至終還是以企畫展為主。

日本最早出現的「近代美術館」，是成立於一九五一的神奈川縣立近代美術館。

美術館的增加與多樣化

　　繼一九五一年成立神奈川縣立近代美術館、翌年成立國立近代美術館之後，以下依照設立順序列出日本主要的美術館。當然，這無法涵蓋所有的美術館。這份名單大致上始於縣立美術館，涵蓋大都市、地方都市與區。

一九五二年　　普利司通美術館（私立，現名為 ARTIZON MUSEUM）

一九五四年　　鹿兒島市立美術館

一九五五年　　愛知縣文化會館美術館（現為愛知縣美術館）

一九五七年　　熱海美術館（私立，現為 MOA 美術館）

一九六〇年　　五島美術館（私立）

一九六一年　　三得利美術館（私立）

一九六三年　　和歌山縣立美術館（現為和歌山縣立近代美術館）

一九六六年　　出光美術館、山種美術館（皆為私立）

一九六八年　　廣島縣立美術館

一九六九年　　長野縣信濃美術館、雕刻之森美術館（私立）

114

一九七〇年　兵庫縣立近代美術館（二〇〇二年搬遷，現為兵庫縣立美術館）、足立美術館（私立）、愛媛縣立美術館（一九九八年改為愛媛縣美術館）

一九七二年　栃木縣立美術館、岡崎市美術館、上野之森美術館（私立）

一九七四年　群馬縣立近代美術館、北九州市立美術館

一九七五年　西武美術館（私立，一九八九年改為 Sezon 美術館，一九九九年閉館）

一九七六年　熊本縣立美術館、東鄉青兒美術館（私立，現為 SOMPO 美術館）

一九七七年　國立國際美術館、福井縣立美術館、北海道立近代美術館

一九七八年　山梨縣立美術館、廣島美術館（私立）、古代東方博物館（私立）

一九七九年　板橋區立美術館、山口縣立美術館、福岡市美術館、原美術館（私立）、新宿‧伊勢丹美術館（私立，二〇〇二年閉館）

一九八〇年　尾道市立美術館、Navio 美術館（私立，二〇〇七年閉館）、太田紀念美術館（私立）

一九八一年　宮城縣美術館、澀谷區立松濤美術館、富山縣立近代美術館（現為富山縣美術館）

一九八二年　北海道立旭川美術館、三重縣立美術館、埼玉縣立近代美術館、崎阜縣美術館、大阪市立東洋陶磁美術館

一九八三年　姬路市立美術館、米子市美術館、刈谷市美術館、東京都庭園美術館、佐賀縣立美術館、石川縣立美術館、下關市立美術館、倉敷市立展示美術館（現為倉敷市立美術館）、大丸博物

一九八四年　　館梅田（私立）、東京富士美術館（私立）

一九八五年　　磐城市立美術館、福島縣立美術館、滋賀縣立近代美術館、青梅市立美術館、彌生美術館（私立）

一九八六年　　福岡縣立美術館、練馬區立美術館、新潟市美術館、橫濱SOGO美術館（私立）

一九八七年　　靜岡縣立美術館、世田谷美術館、八戶市美術館

目黑區美術館、伊丹市立美術館、町田市立國際版畫美術館

一九八八年　　川崎市市民博物館、茨城縣近代美術館、名古屋市美術館、岡山縣立美術館、福山美術館、

東京車站畫廊（私立）

一九八九年　　廣島市現代美術館、橫濱美術館、Bunkamura The Museum（私立）

一九九〇年　　東京都寫真美術館（一九九五年綜合開館）、水戶藝術館、德島縣立近代美術館、川村紀念

美術館（私立，現為DIC川村紀念美術館）、WATARI-UM美術館（私立）

一九九一年　　蘆屋市立美術博物館、高崎市美術館

一九九二年　　郡山市立美術館、釧路市立美術館、東武美術館（私立·二〇〇一年閉館）、小田急美術館（私

立，一九六七年開館，由原先的畫廊改裝，二〇〇一年閉館）、靜嘉堂文庫美術館（私立）

一九九三年　　新潟縣立近代美術館、高知縣立美術館、宮內廳三之丸尚藏館、千葉SOGO美術館（私立，

二〇〇一年閉館）

一九九四年 秋田縣立近代美術館、高岡市美術館（原高岡市立美術館）、足利市立美術館、天保山三得利美術館（私立，二〇一〇年讓渡給大阪市）

一九九五年 東京都現代美術館、宮崎縣立美術館、千葉市美術館、豐田市美術館

一九九七年 宇都宮美術館、MIHO 美術館（私立）、NTT InterCommunication Center [ICC]（私立）

一九九八年 茅崎市美術館、東京藝術大學大學美術館、細見美術館（私立）

一九九九年 島根縣立美術館、東京歌劇城大廈藝廊（私立）、大分市美術館、名古屋波士頓美術館（二〇一八年閉館）

二〇〇〇年 府中市美術館、印刷博物館（私立）

二〇〇一年 仙台媒體中心、岩手縣立美術館、三鷹之森吉卜力美術館（私立）

二〇〇二年 POLA 美術館（私立）、熊本市現代美術館、松本市美術館、川越市立美術館

二〇〇三年 森美術館（私立）、山口資訊藝術中心、八王子市夢美術館

二〇〇四年 金澤二十一世紀美術館、地中美術館（私立）

二〇〇五年 長崎縣美術館、三井紀念美術館（私立）

二〇〇六年 青森縣立美術館

二〇〇七年 國立新美術館、橫須賀美術館、沖繩縣立博物館・美術館、21_21 DESIGN SIGHT

二〇〇八年 十和田市現代美術館

二〇一〇年　　三菱一號館美術館（私立）

二〇一一年　　東洋文庫博物館（私立）

二〇一三年　　前橋美術館 Arts Maebashi

二〇一四年　　阿倍野 HARUKAS 美術館（私立）

（凡不屬於國公立機構，由財團法人等營運的美術館都標註為「私立」）

美術館的變貌

　　以上的年表省略了博物館，當然也無法網羅日本所有的美術館。其中有些美術館沒有館藏，只提供展覽空間，有些則相當於沒有在地方政府登錄的私立博物館。這些場所可能曾經與我個人的工作相關，或是從我自己曾經造訪過、聽說過的地方任意挑選出來，不過一般人會去看展覽的美術館，我想大致上也涵蓋在其中。

　　從這份名單大致上可歸納出六點：

　　（一）從一九七〇年代到九〇年代中期，是公立美術館設立的巔峰時期。這些美術館大致上幾乎都可以分為大型企畫展覽室、小型常設展覽室、一般可對外出借的縣（市、

區）民藝廊。

（二）以一九七九年的板橋區立美術館為首，八〇年代在東京的澀谷、練馬、世田谷、目黑區陸續成立區立美術館。

（三）自從一九八九年廣島市現代美術館出現後，陸續有東京都現代美術館、森美術館這類以展出現代藝術為主的展場。

（四）最近的趨勢則是像金澤二十一世紀美術館或十和田市現代美術館（青森縣十和田市），有常設的立體作品供大家體驗，或是像仙台媒體中心（仙台市）、山口資訊藝術中心（山口市）這類以資訊為主的新型態美術館。

（五）近年來像東京都現代美術館（七千平方公尺）、森美術館（三千平方公尺，森藝術中心畫廊另佔一千平方公尺）、國立新美術館（一萬四千平方公尺）等展示面積寬廣的美術館增加了，但是仍比不上歐美的大型美術館。

（六）蘆屋市立美術博物館（兵庫縣）與川崎市市民博物館的個案，凸顯出美術館的預算對於城市的財政造成極大負擔，變成財務漏洞。許多公立美術館引進指定管理者制度，但是仍未從根本解決問題。

大家都聽過所謂的「蚊子館」。從七〇年代到平成年間，許多美術館在日本如雨

後春筍般成立（除此之外還有博物館、各類場館），其中有不少選在最近幾年休館，進行改裝、改建，但是這些美術館依然維持跟以往相同的經營型態。日本正在朝少子、高齡化社會邁進，這樣下去真的沒問題嗎？

百貨公司的美術館

我也想稍微提及百貨公司的美術館。在七〇年代以前日本的公立美術館還不多，由報社主辦、以百貨公司美術館為場地的展覽，是當時一般的藝術愛好者最熟悉的環境。

當時的百貨公司經常舉辦像平山郁夫或川合玉堂等日本畫的展覽，多半由「朝日新聞社」或「日本經濟新聞社」等媒體單獨舉辦。

如果說百貨公司只是提供場地，那就錯了。在美術館樓下的「藝廊」有販售相關的小幅作品與版畫。美術展是報社舉辦的「文化」活動，不能販售作品，但是百貨公司當然可以在展場外積極地做生意。

百貨公司的活動會場，多半位於接近頂樓的樓層。其實來這裡參觀展覽的客人，只有百分之十到二十是自費購票。大部分的人還是利用百貨公司送的招待券（喜愛美

120

術的客人多半屬於富裕階層）。當然這不難預料，對於百貨公司而言，美術展畢竟還是招攬客人前來的一種手段。參觀美術展的客人不僅會去藝廊，還會搭乘電梯或手扶梯到樓下購買衣服與食品等。這種現象有個專有名詞叫作「淋浴效果」。

另一方面，從七〇年代到九〇年代，百貨公司陸續設立「美術館」。只有成立於一九七五年的西武美術館（後來改名為 Sezon 美術館）以現代美術為主，舉辦了如「約瑟夫・博伊斯❺展」、「藝術與革命展」這類相當晦澀的企畫展。後來成立的新宿伊勢丹美術館、小田急美術館、東武美術館、新宿三越美術館、Bunkamura The Museum、東京大丸美術館、千葉 SOGO 美術館等，還是以簡單易懂的展覽居多，主題包括印象派及西洋近代美術、日本畫等。

其中有設置學藝員的大概只有西武美術館、東武美術館、Bunkamura The Museum，現在除了 Bunkamura The Museum，其他美術館已撤除學藝員的職務。

就某種意義來說，這些美術館就像泡沫經濟時期的曇花一現。它們都位於都心交通最方便的地段，跟百貨公司一起開到晚上七、八點，對於美術在日本的普及有著莫

❺ 二十世紀初期著名的德國行為藝術家。

大貢獻。但是公立美術館反而未必如此。為了地域振興，美術館多半設立在交通不便的地點。

譬如東京都現代美術館、板橋區立美術館，或是葉山的神奈川縣立近代美術館，都不能算是位在容易抵達的地方。像川崎市市民博物館、世田谷美術館雖然都在公園旁，但是從電車站走過去仍有些距離。這些美術館都苦於參觀人數不足，但是追根究柢，政府當局將美術館設立在民眾不方便抵達的地點，難辭其咎。而且最後入館時間是下午四點半，五點就閉館，像這樣等於公家機關上班時間的開放時段，很難吸引大量民眾前往參觀。

第六章

學藝員的職責與「畫壇」的存在

美術展由學藝員掌握關鍵

對於日本大多數的民眾而言，美術館與博物館是為了參觀「特別展」、「企畫展」而設立的場所，所以展出館藏的常設展覽室不是沒有就是很小。正如前述，即使連常設展覽室相當寬敞的東京國立博物館，也面臨這樣的窘境。

不論是位於正面，可以參觀館藏的本館及右側的東洋館，或是位於左側的法隆寺寶物館都冷冷清清，大家都走向位於左後方的平成館參觀特別展。雖然走進去以後正面的看板有導覽介紹，但是很少人會專程去參觀位於正面的本館。難道不是因為長久以來，在大家印象中平成館就是特別展的場地？

我在第三章曾經提到，在人們呼籲觀光立國的今日，應該將日本的美術館、博物館，打造成觀光客專程去參觀常設展的空間。尤其是館藏豐富的東京國立博物館、京都國立博物館、奈良國立博物館、東京國立近代美術館、京都國立近代美術館、國立國際美術館、國立西洋美術館等國立館，最好以常設展為主，盡量減少安排特別展。

近年來，東京國立近代美術館在正月時會展出長谷川等伯在安土桃山時期的國寶〈松林圖屏風〉，東京國立近代美術館到了春天時，展示出川合玉堂的重要文化財〈去春〉。

由於日本美術有許多運用紙張的作品，以保存的觀點來看，無法全年展示供人參觀，

124

但是如果這樣的嘗試成為慣例，有更多館藏成為眾人矚目的焦點就更好了。

而只有學藝員，能夠掌握其中的關鍵。

我這樣寫，或許會讓大家想到前地方創生大臣山本幸三先生，他曾在二〇一七年抨擊「最大的毒瘤就是文化學藝員」，以及「學藝員缺乏觀光的意識」，引發爭議，但事實當然並非如此。在這一章我希望能正面探討他所批判的美術館、博物館學藝員（國立館稱為研究員）。除此之外，還有美術館與博物館同樣無法漠視的「畫壇」，也將順帶提及。

不會出現在檯面上的學藝員

對於一般參觀民眾來說，學藝員是看不見的幕後工作人員。他們既不會坐在窗口賣票，也不負責導覽。為了避免誤會，我先在這裡聲明，展覽會場的監視者也不是學藝員。如果在歐美的博物館，展覽的入口會標示出策展顧問與策展人的名字，或是在展覽圖錄的封面與書背也印上名字，但是在日本沒有這樣的習慣。大概只有少數熱愛藝術的參觀訪客，知道負責策展的學藝員會在週六、週日的導覽時間解說作品吧。

當然那位山本前大臣搞錯了，學藝員的職責並不是推動觀光。根據適用範圍包括

美術館的「博物館法」第四條前半，是這樣寫的⋯

第四條 博物館內應設置館長。

二 館長負責掌理館務、監督所屬職員，致力於達成博物館的任務。

三 博物館應設置學藝員為專門的職員。

四 學藝員掌管博物館資料的蒐集、保管、展示及調查研究等相關的專門事項。

所以學藝員是專門的職務，最重要的任務是「博物館資料的蒐集、保管、展示及調查研究」。也就是選購適合該館的作品，或是以捐贈、寄託等形式收下，在適當的環境下保管，以最好的條件展示，呈現給一般大眾，或是從事相關的研究調查。

學藝員本來的職責

學藝員的英文是 Keeper 或 Curator，法文稱為 Conservateur，其實都是「看守、保管者」，在我們的印象中「向外界借作品企畫展覽的工作」，充其數也只能算是「相關的專門事項」。最好想成是輔助性質的工作。不分國、公、私立，由日本全國主要三百九十四間美術館、博物館加盟的「全國美術館會議」，在官網公布「美術館的原則」。其中關於學藝員的條目有三項：

126

六　為美術館建立有系統的館藏，維持良好的保存狀態，傳承給下個世代。

七　美術館應致力於調查研究，並公開成果以建立社會信用。

八　美術館透過公開展覽與教育普及等方式，讓更多人一起創造新價值。

一般民眾會看到的是第八項的部分，有系統地建立館藏以及保存、調查研究，這些都無從得知。至於公開展覽與教育普及，一般可以解讀為藏品的公開及相關的傳單、海報、展覽圖錄製作，以及演講等，關於企畫展的部分將在後面的篇幅提及。

學藝員不應該淪為「雜務員」

參觀民眾必須要理解，學藝員最重要的工作就是建立館藏，以及保存、展示。從空間有限的常設展覽室恐怕看不出來，不過說得誇張一點，這份工作就是為了保存人類文化藝術的遺產。學藝員的作為其實可以跟專心致力於研究與教育的大學教員相提並論，背負的使命就某種意義來說，比大學教員對社會更重要。

不過幾乎在所有的美術館、博物館，都由學藝員輪流負責可以吸引參觀者的企畫展。正如前面的篇幅曾經提到，也有許多企畫案是由媒體提出，但即使只是配合企畫案，仍要負責對外宣傳、展示設計、檢查作品、尋找贊助單位等等。在歐美的博物館，

這些項目都有專門的職員負責。對照日本的美術館界，恐怕也只有森美術館設有數名專員負責聯繫贊助企業吧。

我曾經跟一些日本的學藝員談過，他們以自嘲的口吻稱這份職務是「雜務員」。因為日本的美術館、博物館對於人員方面編列的預算很少，即使建築物蓋得很好，但是接下來將是條艱辛的道路，等待著學藝員自立自強克服。如果像山本幸三議員所說的，連觀光振興都要指望他們，那也未免太離譜。有很多前例都是學藝員辭去美術館的工作後，轉任大學教授，這一點也不稀奇。

館長的分派是個大問題

我們再回頭檢視博物館法，上面雖然寫著學藝員是「專門的職員」，卻沒有明確規定館長的部分。這對於日本的美術館、博物館，又是一大問題。以居於國立館「頂點」的東京國立博物館為首，東京國立近代美術館與國立新美術館的館長，通常都是從文科省轉調而來。聘用由學藝員、研究員、研究者晉升的館長，則包括國立西洋美術館、京都國立近代美術館、國立國際美術館、國立科學博物館等。至於公立美術館，從學藝員升為館長的例子非常罕見。這麼一提我忽然想起來，東京都庭園美術館、世

田谷美術館、橫濱美術館、府中市美術館、愛知縣美術館、廣島市現代美術館等除外，其他美術館館長多半是由地方政府官員調任的職務。

相對於此，國外知名博物館的館長，幾乎都是曾經擔任學藝員或大學教授的專家。

所以他們就算來到日本，跟日本的美術館館長也幾乎無話可談，我個人也在場經歷過多次這樣的情形。從政府機關或地方政府調任來的館長，比起舉辦高水準的展覽，展現館藏與學藝員調查研究的結果，恐怕更在意能不能吸引大量參觀人潮、提高營收。

所以他們會跟學藝員起衝突，而且比較期待報社提出的企畫案，這樣既有可能招攬人潮，風險也比較低。如果當權者真的希望美術館、博物館能夠為日本的觀光振興有所貢獻，我想必須超越政府組織的框架，從根本徹底進行改革。

譬如像羅浮宮美術館有面積寬廣的地下樓層，其中一部分與地下商店街相通，如果在上野公園開闢龐大的地下空間，通往美術館、博物館呢？或是在現在的有樂町東京國際論壇大樓匯集各都立美術館呢？或是將區立美術館的館藏都集中在都立美術館的話？在交通不便之處此起彼落建立的美術館，真的都有必要保留嗎？如果實現這些構想，可以聚集相當豐富的收藏，而且也有可能不消耗經費，就能跟國外的美術館借出館藏。

關於這些細節，我還會加上自己的想法，在最後一章詳述。

「畫壇」的力量

既然要談日本的美術館、博物館，我想先稍微提及所謂的「畫壇」。「畫壇」以日展為首，由院展、二科會、二紀會、春陽會等戰前就成立的美術團體，形成日本特有的藝術圈。其中大致可分為日本畫、西洋畫、雕刻、工藝、書法這五個領域。

如果去國立新美術館或東京都美術館，經常會看到有點年紀、像是藝術家的團體。一群中年男女簇擁在應該是老師的長者旁。為什麼談論美術館前，提及這個現象很重要？因為地方的公立美術館通常具有很大的力量。在東京，上述兩館是畫壇主要的根據地，在地方則是由各美術團體自行舉辦展覽，付費租借公立美術館的縣民藝廊或市民藝廊。通常學藝員與這類展覽無關。只要觀察日展的展覽就明白，這跟一般的企畫展或常設展不同，繪畫與雕刻展出的空間很狹窄。那麼，這些美術團體究竟存在著什麼問題？在二○一三年十月，《朝日新聞》曾以整個版面刊登關於日展的負面消息，許多人應該還有印象吧。關於書法的類別之一「篆刻」（在石材等素材上雕刻文字），在事前就已經內定某個勢力強大的會派將入選的作品數。

像日展這樣的美術團體，正是因為所謂的公募展而成立，只要支付參展費，任何人都可以報名。入選後作品就可以展出，一再入選後就可以成為準會員，進而成為正

130

日展入口（二〇一九年）。

會員與理事等。報導中披露，日展理事等級的要員們互相討論分配，讓自己的學生入選。後續的報導揭發，同樣的弊端也發生在工藝與西洋畫的類別。日展承認這是事實，更換理事等人進行改組。

由此可知，理事與審查員分別擁有自己的學生，就像政治家一樣建立派系。源於茶道、花道等學習的傳統，這是日本特有的制度，在地方有勢力的理事及會員，與當地的政治家有著密切關連。這就是稱為「畫壇」的原因。如果來自東京的學藝員或美術館館長，想在他們居住地的美術館舉辦難懂的現代藝術畫展，這些地方人士將會提出強烈的質疑，因為覺得應該

要展出自己的作品才對。在八〇年代到九〇年代間，我經常聽到地方人士運用政治勢力，將學藝員調任為中學或高中的美術老師，或是迫使美術館館長辭職。

所謂的日展，源自於戰前由政府主辦的官展之一「文展」（文部省美術展覽會）。

正如前述，除了文展以外，從明治到大正期間形成了許多美術團體，為了提供這些團體展覽空間，建立了東京府美術館（請參考第四章）。從美術史來看，從明治以後到一九四五年間，重要的藝術家大部分都是出自美術團體。

國家藝廊的構想

戰後的美術團體，已經徹底脫離了變化急遽的世界美術潮流。但是說到二〇〇七年國立新美術館的設立，的確與這些團體有很大的關係。在九〇年代中期，忽然間興起了「國家藝廊」的構想。雖然文部省沒有主動要求，但是平山郁夫等畫壇重量級人物向政治人物施壓，於是預算很快就編列出來了，這在當時的藝術領域相關者之間，蔚為話題。「國家藝廊」這個詞的由來，一般應該會認為是代表日本的博物館吧，不過事實根本令人啼笑皆非。通常日本的藝術家自費舉辦畫展時，會向畫廊（藝廊）借空間。畫壇的畫家們認為倫敦與華盛頓都有國家藝廊，但是日本卻沒有，這樣太不應

132

該了。換句話說，他們主張應該要有國立的租借會場。

其中犯了雙重錯誤。其實倫敦與華盛頓的國家藝廊，館藏包括許多著名的作品，也聘用許多學藝員，兩者都是世界知名的重要美術館。而且英文中的 National 不一定代表著「國立」，Gallery 也不是租借畫廊的意思。好不容易「國家藝廊」的構想開始推動，邀請到有識之士組成委員會，這時大家發現名稱有些不太對勁。那要如何是好呢？日文名稱是國立新美術館，英文則是 The National Art Center,Tokyo（東京國家藝術中心），變成對內與對外不同，有些迂迴的名稱。於是國立的租借會場就此誕生。

當然，這些在畫壇地位崇高的藝術家將會成為領國家年金的藝術院會員，或擁有其他身分，雖然他們的作品在日本國內價值不斐，但是在國外不見得享有同等的地位。譬如在威尼斯雙年展的日本館，代表日本展出的是「現代藝術」的藝術家，不可能推派日本畫壇的畫家。如果以國際間持續變化的現代藝術潮流觀看日本畫壇的作品，無論技法或畫作的內容都顯得過於保守，因此不適合送往國外。只有放眼世界，開創屬於自己道路的現代藝術家，才能登上世界級的舞台接受評價。順帶一提，日本的各藝術大學到現在仍會分日本畫科與西畫科，其實這樣的區別在國際間並沒有太大意義。

就算是現在的年輕藝術家，如果從藝術大學畢業後持續創作，也會分成「畫壇派」與「現代美術派」。若在地方擔任中學或高中美術老師，通常多半屬於「畫壇」，所

以這樣的路線架構應該會持續下去吧。當然，既然民間有美術團體，自己出錢成為會員、交出作品參展，沒有給別人添麻煩，也不是什麼壞事。只因為這樣，就非得要有國立或公立的設施嗎？這點令人感到疑惑。還像政治人物一樣建立派系，讓人覺得，這跟以個人創作活動為本質的藝術，實在相去甚遠。為了提供媒體大型展覽與畫壇公募展的租借會場應運而生的國立新美術館，就某種意義來說，也象徵著日本獨特而扭曲的藝術界。也有許多外國人是為了參觀黑川紀章的建築而來，他們看了究竟作何感想呢？

　　如果讓日本特有的藝術與美術館一直維持下去，這樣真的好嗎？今後畫壇是否繼續存在，應該也會影響到日本美術館的未來。當然學藝員不只要將心力投注在為期不長的企畫展，更重要的是是否對於博物館本來的工作有所自覺。

134

真上直尋一去的美術館有那些?

最不可錯過的是東京國立近代美術館

我辭去跟美術相關的職務已經十一年了。後來我主要的工作是在大學教電影、撰寫跟電影有關的文章，看展覽則是我個人的興趣。在這一章我將根據個人的經驗，試著介紹值得一去的美術館與自己覺得不錯的展覽。

對我而言，若說哪間美術館推出的企畫展全部都有可看性，目前只有一家，那就是位於竹橋的東京國立近代美術館。因為我自己在大學時代曾經去法國留學，對於文藝復興以後的西洋近代美術感興趣，後來也開始懂得欣賞包括日本作品在內的後現代、近代藝術，所以我的興趣跟這間美術館經營的範圍重疊。就算不考慮這個因素，我認為在過去十年間，由這間美術館學藝員自行策畫的美術展也有相當高的水準。

東京國立近代美術館在去十年間，令我印象深刻的展覽如下，當然，我並沒有看過這間美術館所有的企畫展。

二○一○年　「威廉・肯特里奇展　邊走邊思索歷史，接著繪畫開始動了……」、「上村松園展」

二○一一年　「池村玲子　持續移動的物體」、「保羅・克利　永不結束的工作室」

二○一二年　「誕生百年　傑克遜・波洛克展」、「吉川靈華展　近代線條的探索者」

二〇一三年　「法蘭西斯・培根展」、「竹内栖鳳展　近代日本畫的巨人」

二〇一四年　「你的肖像　工藤哲巳回顧展」、「高松次郎之謎」、「菱田春草展」

二〇一五年　「No Museum, No Life ?——今後的美術館事典　國立美術館館藏展」

二〇一六年　「endless　山田正亮的繪畫」

二〇一八年　「歿後四十年　熊谷守一　生存的喜悦」、「當亞洲甦醒：藝術有所不同，世界也改變了
　　　　　　一九六〇至一九九〇年代」

二〇一九年　「福澤一郎展　笑看這個無可奈何的世界」

　　這樣列舉下來，除了「No Museum, No Life ?」與「當亞洲甦醒」，其他全都是個展。

前面曾經提到過，這跟向同一間機構借來的「某某美術館展」不同，企畫個展並不是件容易的事。作品不只在國內，也分布在海外。如果像法蘭西斯・培根的畫作分布在世界各地，就必須跟各美術館交涉，恐怕要花好幾年時間籌備。而且從一開始就可以預料到，這跟費盡辛勞從國外借雷諾瓦的畫作不同，無法吸引參觀的人潮。

　　工藤哲巳雖然是日本藝術家，但是長期旅居巴黎，所以也必須向法國的美術館借他的作品。如果是像威廉・肯特里奇或池村玲子這些在世的藝術家，要舉辦展覽也不簡單。不論是展出作品清單、因應不同作品的展示方法、海報等印刷品的設計，全部

都要跟藝術家本人討論。個展的優點是有機會發現新的創作者，或是認識已知創作者的另一面。譬如活躍於明治到昭和初的日本畫家吉川靈華，其實我本來連名字都沒聽過。起初以為是女畫家，結果是男性，而且我對於他以纖細的線條描繪出古典的人物與風景深感著迷。我也曾誤以為福澤一郎是超現實主義的畫家，後來得知他在戰後歷經的變遷，覺得相當訝異。

傑克遜‧波洛克展從早期帶有墨西哥風格的畫作，到進入用紅、黃、黑色塗料滴淌的成熟期，一直到漸漸失去色彩的晚年，畢生創作的變化令人觀賞時不自覺屏息。

威廉‧肯特里奇展則是在幽暗的空間中，可以看到從前後左右浮現的影像。我專精的領域雖然是電影，但是鮮少會受到現代藝術的影像作品打動。不過像肯特里奇如同水墨畫般的動畫，卻讓我感受到影像原初的力量，那是現在的電影已經失去的特質。

邀請建築師擔任展場設計

東京國立近代美術館不論是展覽的內容或是藝術品展出的方法，都是日本一流的。

肯特里奇展既是如此，「No Museum, No Life ？」展更令人強烈地感受到這一點。看起來美術館的牆壁上掛著畫，其實有些三部分只掛著畫框，框內的牆壁挖空，從中可以看

到其他的展覽室。這場展覽從 A 到 Z 選出三十六個藝術關鍵字，再從五間國立美術館選出適合的館藏提供展示，兼具知性與幽默感。像這類展覽還特別邀請外部的建築師擔任展場設計，這樣的例子在日本的美術館仍相當罕見。

我任職於國際交流基金會時，工作地點也包括國外的美術館，還記得當地的大型美術館會延攬建築師做為內部的職員。日本沒有這樣的體系，所以通常會委託東京工作室等展場設計公司。如果不找擅長這類案子的公司，而是委託外部的建築師，將會看到跟平常截然不同的展場設計。而且東京國立近代美術館舉辦的各展覽，包括海報等宣傳品的平面設計也都很有格調。

自從二〇〇二年全面改裝以後，這間美術館的常設展覽室變得更寬敞，也更舒適。

在大約四五〇〇平方公尺的展覽室中，一樓的企畫展覽室占了約一三〇〇平方公尺，其餘超過三千平方公尺的常設展覽室從二樓分布到四樓。四樓可說是「目光焦點」，展出日本最具代表性的近代美術作品，對於原本不諳藝術的參觀者，可以認識十餘件日本近代美術史的代表作，的確相當方便。

在東京國立近代美術館，一直都是以從明治到現代的日本藝術品為中心，交替展出歐美的作品，我想這對外國人也比較好懂。其實全日本也只有這間美術館，不論什麼時候去，總是依照日本近代美術史的順序展出作品。再加上配合「門票優惠校」

（campus members）制，凡是加盟學校的大學生及教職員，都可以免費參觀常設展。所以我最常向自己的學生推薦這間美術館。

在企畫展覽室，則是介紹日本從明治時期到現代的藝術家。其中雖然也包括日本畫的畫家，不過這裡只介紹超越「畫壇」等級，水準受到世界公認的創作者。有時候也會介紹客居海外的在世藝術家，所以只要來這裡參觀，就能掌握以日本為中心、世界現代藝術的動向。在二〇〇七年國立新美術館成立之前，這裡也曾經舉辦引起社會注目的展覽，等國立新美術館開幕後，像印象派等吸引大量人潮的展覽就轉往那邊舉辦，於是這裡展出的都是仰賴研究員本身知性與感性的企畫展。

個人最喜歡的還是國立西洋美術館

有些美術館舉辦的企畫展，讓人無論如何就是想去參觀。對我而言，這類美術館包括國立西洋美術館、東京國立博物館、東京藝術大學大學美術館、三菱一號美術館、三得利美術館、東京都現代美術館等。正如前面的章節所述，國立西洋美術館是法國將松方收藏歸還日本時，為了建立公開展示這批收藏品的空間，由柯比意設計，成立於一九五九年。雖然當時並不確定日本是否需要專門以西洋美術為主的國立美術館，

或是其他國家有無這樣的先例，不過建立這座美術館是法國歸還收藏的條件。

起初這間美術館跟國立近代美術館、神奈川縣立近代美術館相同，缺乏常設會場，所以舉行企畫展時似乎就無法同時展出館藏。直到一九七九年終於在後方建立新館，主要做為常設展的會場。至於本館能夠全面性地展出從中世紀到二十世紀的館藏，則要等到一九九七年底，這時位於前庭地下二樓的企畫展覽室終於完工，國立西洋美術館與媒體共同主辦的展覽，基本上都是以這裡為場地。在此之前只憑新館的常設會場，沒有足夠的空間展現十幾世紀以來西洋美術的沿革。

國立西洋美術館與東京國立博物館，都是報社過去舉辦大型企畫展時的場地。正如第四章曾提到，自從一九六四年「米羅的維納斯特別展」吸引了八十三萬人參觀，一直到國立新美術館成立，這裡曾舉辦過多次訪客數超過五十萬人次的展覽。

這裡也是我過去最關注的美術館，早在從事與展覽相關的工作前，我就常去這裡。

我最早參觀的是一九八一年的「埃米爾・諾爾德展」。我對一九八六年的「威廉・透納展」與「艾爾・葛雷柯展」也記憶猶新。任職於國際交流基金會後，由前輩所參與的「日本主義展」於一九八八年有四十七萬人參觀，讓我瞭解到讀賣新聞社所擁有的影響力。

我開始進入朝日新聞社工作的翌年，也就是一九九四年由讀賣新聞社主辦的「巴

恩斯基金會收藏展」，吸引了約一百零七萬人次造訪，不過接下來只有十一萬人參觀的「亞琛市立蘇爾蒙特博物館館藏 神聖的形體：後期歌德的木雕與版畫」由我負責，所以在籌備時期，我造訪過無數次場外排隊數百公尺的「巴恩斯基金會收藏展」。在「神聖的形體展」之後，再度由讀賣新聞社主辦的「一八七四年——巴黎『第一次印象派作品展』與當時的時代」也吸引了四十八萬人次，相形之下我感到特別寂寞。

國立西洋美術館的企畫展作品多半從國外借來，所以運費與保險費都相當昂貴。

從二〇一一年起，日本政府也效法歐美，對於展覽建立藝術品補償制度（免除大部分的保險費，發生意外時由政府支付），不過主要對象是國立館，每年適用的展覽大約只有兩檔。加上正如前述，在「巴恩斯基金會收藏展」之後，報社或電視台對於國外美術館支付上億日圓借用費的例子增加了。過去國立西洋美術館每年會舉辦一次沒有媒體參與的自主企畫展，不過都是些不需要太多經費的素描與版畫展。譬如像一九九五年的「哥達市美術館館藏 宗教改革時期的德國木版畫」這類主題。不過到了二〇〇一年，新館的一部分闢為版畫素描展覽室，於是館方自行推出的企畫展開始在這裡舉行。所以像二〇一九年二月舉辦的「林忠正——支持日本主義的巴黎美術商」，這類由研究員主導，屬於國立西洋美術館特有的企畫，就算畫作實際上不是版畫或素描，也會在這間展覽室展出。

過去十年間，我最欣賞的展覽大概是二〇一三年的「拉斐爾展」、二〇一六年的「日義兩國建交一百五十週年紀念 卡拉瓦喬展」、「老盧卡斯・克拉納赫展──五百年後的誘惑」、二〇一七年的「阿爾欽博托展」、二〇一八年的「盧本斯展──巴洛克的誕生」。仔細想想，全都是十八世紀前素有「古典大師」（Old Master）之稱的名畫家個展。過去為這些畫家在日本舉辦作品展非常困難，跟印象派等主題相比，比較難吸引大眾參觀，其中也只有「拉斐爾展」的訪客數好不容易超過五十萬人次。

二〇〇七年國立新美術館成立，的確帶來很大的影響。譬如像以法國為主，從十九世紀後半橫跨二十世紀前半，最受日本人喜愛的莫內、雷諾瓦、梵谷、塞尚、波納爾、莫迪里亞尼、畢卡索、達利、瑪格利特、穆夏、傑克梅第等畫家個展，以及「羅浮宮美術館展」等外國美術館的館藏展，有相當高的比例都是在這裡舉辦。或是稍微再早一些，一九九五年東京都現代美術館成立，影響所及，使得東京都美術館成為「租借場地」，於是這裡被定型為由媒體主導、有大量民眾參觀的展覽會場。

在此之前，像拉斐爾等古典大師的作品很難出借到日本。尤其在義大利有許多這個時期的珍貴畫作，早先很難借到日本舉辦畫家個展，不過義大利的美術館可能跟法國一樣，需要日本提供的資金，或是因為國立西洋美術館本身的設施、研究員的水準頗高，使得企畫有可能實現。由於必須向歐美多間美術館外借作品，舉辦畫家個展的

難度相當高，所以由外國的策展顧問與這間美術館的研究員密切合作、付諸實現，大概是近十年內的事吧。

此外，本館與新館兩邊加起來有超過三千平方公尺的常設展覽空間，使得這裡終於像是真正的美術館。不過像館藏以日本近代藝術為主的東京國立近代美術館，由於收藏與研究的範圍相對較小，所以三千平方公尺已經相當足夠，相形之下，在同樣坪數的展出空間，要呈現西洋從中世紀到二十世紀的作品相當困難。再加上西洋美術頗為昂貴，所以館藏不可能都是傑作。在參觀常設展時，除了松方收藏的莫內畫作等十九世紀後半的藝術品特別令人印象深刻，其餘的部分感覺略遜一籌。

企畫展大部分是由媒體贊助資金，雙方合作舉辦，由研究員策畫的展覽除了在版畫素描室的展出以外，並不常見。雖然能在這裡欣賞古典大師的個展，已經很值得慶幸，但是我個人希望這間美術館的研究員可以多加勇於嘗試。

藝大大學美術館的企畫力

位於東京藝術大學校區內的大學美術館，在一九九九年新館成立後，有了大幅轉變，從以前就存在的藝術資料館也開始為一般人所知。除了展出豐富的館藏作品，與

日本電視台、讀賣新聞社共同主辦的「羅浮宮美術館展——古希臘藝術·諸神的遺產」（二○○六年）吸引了大批參觀人潮，像這樣的展覽也開始在藝大大學美術館舉辦。

不過漸漸地，這座美術館也推出別具特色的企畫展。我個人最為驚豔的是二○一三年的「夏目漱石的美術世界展」。這跟一般人印象中的「文字展」截然不同。譬如以宮澤賢治或太宰治等富有號召力的作家為主題，舉辦的展覽通常會以本人使用過的筆與書桌、衣服、信件、日記、原稿筆跡、初版書籍以及照片等為主。因為這些物品本身沒有欣賞價值，所以會將文章印在大型說明板上，搭配放大的照片。

不過這檔「夏目漱石的美術世界展」，包括漱石在倫敦留學時所見的二十世紀初期英國繪畫，跟他在年少時看到的日本古美術、小說中出現的繪畫、在美術評論中提到的作品、與他有交情的畫家作品一起展出。也就是說，這樣的展覽以作品具體呈現出漱石本身如何欣賞美術，以及對於美術的想法。

這座美術館也會為長年任教的藝大教授舉辦退休紀念展，所以展出內容不完全是企畫展，不過以下的展覽特別令我印象深刻：

二○一二年　「近代西洋畫的開拓者　高橋由一」

二○一五年　「怨恨呀～來自冥途的伴手禮展—全生庵·三遊亭圓朝　以幽靈畫收藏為中心」

二〇一七年　「雪村──奇想的誕生」

當然這裡的展覽空間，並不像東京國立近代美術館或國立西洋美術館那麼美，不僅場地狹窄，也沒有常設展覽室。但是以「夏目漱石的美術世界展」為代表，有時候藉由精心思考的概念，可以呈現很好的效果。欣賞「高橋由一展」與「雙重衝擊」展覽後，就能瞭解這座美術館建立於明治時期的日本首間藝術大學，背後有著什麼樣的歷史。

在這座美術館的館藏中，東京藝大學生的畢業製作與明治時期的作品也相當豐富，像橫山大觀與菱田春草是創校第一屆學生，從第二屆起的學生包括岡本太郎、村上隆等知名藝術家，他們的畢業製作都收藏在這裡。

最近藝大大學美術館與媒體共同舉辦的展覽變少了，不過即使是合辦展覽，明顯仍然由美術館主導，這也是一大優點。館方視展覽的規模，會妥善運用三樓的空間與地下的四間展覽室。由於這間美術館沒有常設展展場，最近會每年舉辦一次「藝大收藏展」，依照主題分別介紹館內多達三萬件的館藏。如果是開放給校內人士參觀的展覽，譬如藝大學生的作品展等，主要會利用位於前方的陳列館，也是很巧妙的安排。

在這裡負責展覽企畫的不是「學藝員」，因為是在大學內，所以由「教授」與「副

146

教授」統籌。我喜歡的「高橋由一展」以及「夏目漱石的美術世界展」都是由古田亮副教授企畫，他曾在東京國立博物館與東京國立近代美術館擔任研究員，後來轉任大學教職。

我也想稍微提一下東京國立博物館。這間博物館擁有日本最寬廣的展覽空間以及首屈一指的館藏，研究員的人數很多（二〇一八年有五十五人！），也能吸引相當多的參觀人數。尤其在一九九九年平成館落成後，光是本館的常設展覽室面積就超過六千五百平方公尺，足以從容欣賞從古代到明治初期的日本藝術品。在企畫展方面，由於一直以來這裡的參觀人數居冠，所以也有很多跟媒體共同主辦的展覽。至於企畫展會場，由平成館二樓的四個房間加起來，總共超過四千平方公尺。

我在這裡曾經無數次為眼前的展覽深受感動，不過如果要特別舉例的話，大概像二〇〇八年「尾形光琳誕生三百五十週年紀念 大琳派展──繼承與變奏」、二〇〇九年「興福寺創建一三〇〇年紀念『國寶 阿修羅展』」、二〇一〇年「歿後四〇〇年特別展 長谷川等伯」、二〇一七年「運慶」、二〇一八年「繩文特展──一萬年間美的鼓動」。這間博物館的問題，或許出在自從平成館落成後，就把大部分的參觀者吸引過去了。我想應該還需要下更大的功夫，讓本館的優秀館藏也能受到矚目。因為像東洋館與法隆寺寶物館也幾乎看不到參觀民眾。

三菱一號美術館的人脈，以及三得利美術館的館藏

三菱一號美術館與三得利美術館都是私立美術館，沒有設立常設展覽室，企畫展卻相當充實。成立於二○一○年的三菱一號館，是由三菱地所營運的美術館，建築物則是再現明治時期的三菱一號館。這間美術館所企畫的展覽，主題多半從十九世紀後半到二十世紀前半，跟這棟建築物屬於同一時代。不過跟國立新美術館或東京都美術館舉辦的個展如雷諾瓦、莫內、梵谷等有所不同，走向稍微有點冷僻的路線。

包括開館紀念展「馬內與摩登巴黎」、二○一二年的「KATAGAMI Style」、「夏丹展──寂靜的巨匠」、二○一四年的「瓦洛東──清冷火焰之畫家」、二○一八年的「雷東──秘密的花園」等，都可說是這間美術館特有的企畫。當然因為由私人企業經營，或許仍必須達到一定程度的參觀人數，所以也會舉辦像「華盛頓‧國家藝廊展──美國最優秀的印象派畫作收藏」或「普拉多美術館展──西班牙宮廷對於美的熱情」這類「某某美術館展」。

自從開館以來，館長就是曾擔任國立西洋美術館學藝課長的高橋明也先生❻，他

❻編註：已於二○二○年八月卸任，由木村惠司接任館長。

似乎充分運用自己對十九世紀法國美術的專業，以及與國外美術館、媒體事業部的人脈。三菱一號美術館可以舉辦像夏丹或雷東的個展，像這樣高水準的企畫展如果由國立西洋美術館舉辦也不足為怪，就某種意義來說，這間美術館擁有相當於國立西洋美術館的企畫力。

三得利美術館的歷史相當悠久，一九六一年成立於丸之內皇宮大樓，一九七五年搬遷到赤坂的三得利大樓頂層。我開始得知三得利美術館是赤坂時代的事，不過二〇〇七年它又搬到東京中城。這間美術館原先以古美術收藏聞名，不過後來的玻璃工藝與海報（由現已不存在的大阪天保山三得利美術館收集）也相當有名。

我還記得二〇〇八年「開館一週年紀念展 加萊與日本主義」、二〇〇九年「追憶 清方懷舊名品 鏑木清方美的世界」、二〇一三年「誕生二五〇週年 谷文晁展」、二〇一五年「誕生三百年 同年的天才畫師 若冲與蕪村」、二〇一六年「鈴木其一 江戶琳派的旗手」、二〇一七年「六本木開館十週年紀念展 駕馭天下的畫師 狩野元信」等展覽，不過在展出作品中，經常穿插著這間美術館的館藏。

反過來說，由於館藏包括漆工、陶藝、繪畫、染織、玻璃工藝等重要文化財，向國內外的美術館外借或借出展覽品時，有可能免除借用費。若要在三得利美術館展出埃米爾・加萊的作品，可以藉由交換的形式向奧賽美術館免費外借作品。因此在這座

美術館舉辦的企畫展，並不是由媒體主導（即使並列為主辦，往往也只是掛名）。

如果館內擁有足以傲視國外的館藏，不必支付借用費也能舉辦世界級的展覽，舉例來說，就像千葉縣 DIC 川村紀念美術館在二○○九年舉辦的「馬克・羅斯科：冥想繪畫展」。這間美術館擁有七幅展示在同一房間的〈西格拉姆壁畫〉，於是提出企畫，與擁有其他三幅的倫敦泰特現代藝術館、擁有五幅的華盛頓國家藝廊共同舉辦在三館之間巡迴的羅斯科展。只要擁有獨一無二的館藏，即使面對國外最頂尖的美術館，也可以像平常一樣互相外借。

同樣是私立美術館，二○○三年成立於六本木森大樓的森美術館，位於五十三樓，它本身的館藏很少，寬廣的展覽空間占地三千平方公尺，會舉行展期較長的企畫展。譬如二○○四年的「伊利亞與艾密利亞・卡巴科夫展『我們的場所在哪裡？』」、二○○六年的「比爾・維奧拉：初夢」、二○○八年的「安妮特・梅薩：聖與俗的使者們」、二○一二年「會田誠展：身為天才，我很抱歉」、二○一四年「森美術館十週年紀念展 安迪・沃荷：永遠的十五分鐘」、二○一五年「村上隆的五百羅漢圖展」、二○一九年「塩田千春個展：撼動的靈魂」等現代藝術個展，都是這家美術館才端的出來的菜。不過包括像歷年舉辦的「六本木交叉口」等，邀請許多藝術家參加的主題展，從來不曾讓我感興趣過。

位於森美術館樓下的森藝術中心畫廊，基本上是租借會場。這裡確實有很多可以吸引眾多參觀者的動畫、漫畫展覽，或是與訪客數無關，屬於時尚名牌的展覽。不過也有些展覽由報社等機構提議合作，像二○一九年初春的「新・北齋展」。森美術館與森藝術中心畫廊的成立，加上國立新美術館、東京都美術館，可說改變了二十一世紀要吸引大量訪客的美術展勢力分配。

國立新美術館所繼承的精神

東京都現代美術館從二○一九年三月起花了約三年時間改裝後重新開幕。近年來譬如「東京藝術會議」系列等，這裡讓我不感興趣的展覽增加了，正如森美術館的主題展一樣。儘管如此，以下的展覽我都還記得：一九九七年「中西夏之展 通往白色、強大、目前」、一九九八年「河原溫 全體與部分 一九六四——一九九五」、二○○七年「磯邊行久 SUMMER HAPPENING」、二○○八年「大岩奧斯卡 夢之世界」、二○一一年「名和晃平——化學合成」、二○一五年「菅木志雄 擱置的潛在性」。

最近美術館的展出範圍擴展到建築、設計等其他領域，我並不是那麼感興趣，所以只列舉出開館以來我自己喜歡的展覽。這些都是展覽時在世的現代藝術家的個展。

尤其像中西夏之展等，展示在地下樓層的寬廣挑高空間，令我印象深刻。又，這座美術館在後方有常設展覽室，適合大略認識以日本為中心的現代美術。

我認為東京都現代美術館舉辦現代藝術家個展的精神，其實是由國立新美術館繼承下來，後者有時會舉辦現代藝術家的個展或雙人展。像二○○九年「野村仁 變化的相——時間・場地・身體」、「光 松本陽子／野口里佳」、二○一二年「國立新美術館開館五週年 被賦予的形象——辰野登惠子／柴田敏雄」、二○一四年「中村一美展」、二○一九年「池村玲子 土與星 我們的星球」等，都跟東京都現代美術館相同，由館方與藝術家共同在寬廣的空間佈置展覽。或許這跟國立新美術館在剛設立時，福永治、南雄介兩位學藝員從東京都現代美術館轉調過來有關。無論如何，國立新美術館會與媒體共同舉辦展覽、出借場地給團體展，有時候也會推出館方自行企畫的展覽。

千葉市美術館、橫濱美術館

除此之外，雖然我自己住在都心，有些美術館對我來說稍微有點遠，但是有時候還是值得一去。首先就是千葉市美術館，像二○一○年「伊藤若冲 另一個世界」、二○一一年「誕生二五○週年紀念展 酒井抱一與江戶琳派的全貌」、二○一四年「赤瀨

川原平的藝術原論 從一九六○年代至今」、二○一八年「一九六八年 動盪時代的藝術」等展覽我都還記得。如果這間美術館離我近一點的話，另外還有一些展覽也想參觀。從千葉站徒步到美術館要花十五分鐘，自從二○一九年五月搬遷之後，美術館位於千葉市中央區公所再往上的地方。儘管沒什麼特殊的氣氛，而且展覽室設有日本畫專用的玻璃櫃，不容易運用，但是因為報社與其他機構不會帶著企畫案來提議合作，館方自行企畫的展覽都很純熟。在二○二○年七月改裝後重新開幕，展覽空間的面積增加了，令我相當期待。同樣位於千葉縣，更遠的佐倉市還有前面曾經提到過的 DIC 川村紀念美術館。

橫濱美術館則位於港未來地區，跟千葉市美術館相比，場地更為氣派，除了有時跟媒體共同舉辦的展覽，館內也會自行企畫前衛的現代藝術展。這間美術館與媒體共同舉辦的展覽包括二○一○年的「實加展」、二○一三年的「普希金美術館展 法國繪畫三○○年」、二○一八年「裸 NUDE——英國泰特美術館館藏」等。如果提到現代藝術展，我還記得像二○○九年「橫濱美術館開館二十週年紀念展 束芋：剖面的世代」、二○一一年「松井冬子展 與世界上的孩子為友」、二○一二年「奈良美智：有點像你，有點像我」、二○一五年「石田尚志 迴旋的光」、「蔡國強展：歸去來」、二○一六年「村上隆的超扁平收藏——從蕭白、魯山人到基弗」等。

另外這座美術館每隔三年會做為「橫濱三年展」的會場。這場現代美術的盛事由國際交流基金會主導，在二〇〇一年剛開始時，橫濱美術館只是會場，現在國際交流基金會退出，橫濱美術館成為主要會場暨主辦者，由文化廳支援。它是現在全日本櫛比鱗次出現的國際現代藝術節的始祖，始終居於領導地位。

由於橫濱市的人口很多，成立於一九八九年的橫濱美術館肩負著各種各樣的功能。

為了一般的居民，像「普希金美術館展」這類跟媒體合作向海外借作品的「某某美術館展」的確有必要。由於固定舉辦橫濱三年展，為了滿足眼界較高的藝術愛好者，也應該要有像「蔡國強展」這類現代藝術家大膽創新的展覽。這間美術館不勉強舉辦塞尚或莫內個展，而是精心舉辦二〇〇八年「塞尚主義──對於現代繪畫之父的禮讚　畢卡索‧哥雅‧馬蒂斯‧莫迪里亞尼」與二〇一八年「莫內之後的一百年」展覽。以橫濱市這種規模的大都市美術館來看，應該算是範例吧。

這樣的「經營手腕」或許要歸功於逢坂惠理子館長，她起初是國際交流基金會的職員，歷任水戶藝術館與森美術館的學藝員，發揮長才。逢坂女士在二〇一九年十月就任國立新美術館的館長（兼任橫濱美術館的館長直到二〇二〇年三月），我對於接下來國立新美術館的表現相當期待。

世田谷美術館、東京都寫真美術館

與橫濱美術館屬性最相似的，應該是成立於一九八六年的世田谷美術館吧。橫濱美術館的建築由丹下健三設計，世田谷美術館則是內井昭藏的作品。美術館離最近的用賀站徒步約十五分鐘，由於位在廣大的砧公園之內，所以還是能聚集訪客。除了二〇〇九年的「奧賽美術館展 巴黎的新藝術──十九世紀末的華麗技巧與工藝」及二〇一四年「波士頓美術館 華麗的日本主義展」這類與媒體共同舉辦的展覽，還有二〇一三年「從亨利・盧梭開始 素人藝術與局外人的世界」，運用館藏中許多「素人藝術」（naive art）作品所舉辦的展覽。

跟橫濱美術館相比，世田谷美術館展出的現代藝術較少，但是像二〇一三年「生活、美術與高島屋展」以及二〇一五年的「東寶攝影棚展 電影＝創造的現場」以及二〇一六年的「竹中工務店四〇〇年的夢──與時俱進的建築文化史」，選擇私人企業做為展覽主題，持續進行創新的企畫。館內也有許多攝影、建築、時尚的展覽，像這樣自由發揮的構想自出酒井忠康館長，他在神奈川縣立近代美術館的草創立時期擔任學藝員，磨練出優秀的企畫能力。

成立於一九九五年的東京都寫真美術館就位在都心，所以我經常去參觀。館內的

二樓、三樓、地下一樓各有五〇〇平方公尺，雖然空間較小，但是反過來說，這樣的坪數正適合舉辦現代攝影家的個展。這裡舉辦的個展也很出色，不過最令我心動的展覽是以早期攝影為主題，譬如二〇一九年春的「攝影的起源 英國」。在二〇一六年改裝之後，這裡也舉行像「杉本博司 失落的人類」或「阿比查邦・魏拉希沙可 亡靈們」這類展覽，特地讓「攝影」從框架中脫離，雖然我個人覺得不是很成功。

此外，我最常去的美術館與博物館，大致上還有私立的出光美術館、根津美術館、山種美術館。這些美術館以日本藝術為中心，館藏相當豐富。而一般的展覽，多半是展示館藏。在這些美術館中，又以出光美術館面積最寬廣。就像二〇一九年春的「六古窯──『和』的陶器」除了本身的館藏以外，也可以搭配向其他美術館借的藝術品展出。

原美術館則是私立美術館中罕見的現代美術館，館藏作品散見於館內各處。以二〇〇五橫跨二〇〇六年的「奧拉維爾・埃利亞松 影之光」等最前衛的企畫展引起話題，不過在二〇二〇年末閉館。同樣屬於私立的 WATARI-UM 美術館也以現代藝術為中心，邀請坂本龍一、園子溫、淺野忠信等人跨界參與，舉辦超越美術領域的特別展。在私立美術館中，以企畫展為主的是 Bunkamura THE MUSEUM、東京車站畫廊、東京歌劇城藝廊、損保日本興亞東鄉青兒美術館（自二〇二〇年五月起改為 SOMPO 美術館）等。

在區立美術館中，有時候我會去目黑區立美術館、澀谷區立松濤美術館、練馬區立美術館。板橋區立美術館距離車站有點遠，我很少去。除此之外，還有東京近郊的川崎市市民博物館、府中市美術館、埼玉縣立近代美術館、神奈川縣立近代美術館（葉山館與鎌倉別館）、茅崎市美術館、平塚市美術館、町田市立國際版畫美術館等，我雖然都喜歡，但實在有點遠。

更遙遠的是成立於一九九〇年，位於水戶藝術館的現代藝術畫廊，這座美術館的建築由磯崎新設計，我每隔幾年就會去參觀只有這裡才有的裝置藝術展。以近期來說，二〇一八年的「內藤　禮──在明亮的地上，可以看見你的身影」令我深受感動。這裡的館藏很少，也沒有常設展會場，卻是少數專門經營現代藝術的美術館，以這點來看，跟森美術館有些相似。館方似乎會持續與藝術家往來，並致力於為當地居民服務。

以上是我在過去十年間自行前往美術館與參觀展覽的心得。總而言之，展覽最有趣的地方在於不依賴媒體事業部，由學藝員以屬於自己的觀點企畫展覽。這會因不同美術館、館長、學藝員的各自性格，呈現出相當大的差異。

如光譜投多樣化的美術展

最新維梅爾展的成績

從二〇一八年十月橫跨二〇一九年二月，在上野之森美術館舉辦了「維梅爾展」。

這檔展覽就各種層面來說，都具有劃時代的意義，主辦單位產經新聞社與富士電視台的宣傳也相當盛大。很明顯地，上一次由 TBS 電視台與朝日新聞主辦的「維梅爾展」——掌握光影的天才畫家與台夫特的巨匠們」（二〇〇八年於東京都美術館）根本無法相提並論。在前面的章節曾經提及，產經新聞社在開展前一天以整面頭版刊登〈倒牛奶的女僕〉作品照片以及展覽資訊。那麼最後的結果又如何呢？

總參觀人數是六十八萬人次，比上次「維梅爾展」的九十三萬人次少了許多。儘管這次的展覽開放時間延到晚上八點半，平均單日參觀人數僅五六〇二人，低於上次的七九一七人。主要原因之一，應該是購買門票的門檻比較高吧。日本人還不習慣指定參觀日期與時段的展覽，而且預售票二五〇〇日圓（當日券再加二〇〇日圓）偏貴。

雖然一天分成六個時段，每時段各一小時半，當我在開幕幾天後去參觀，即使準備好指定時段的入場券，還是在場外排隊超過三十分鐘。這或許是因為做為展覽會場的上野之森美術館比其他展館狹窄，明明遵守入場券的指定時段卻還要排隊，惹怒了許多參觀民眾。不過，依照指定時段參觀的方式本身並沒有錯。當然像這樣的金額與入場

160

方式如果要在國立或都立的美術館不容易實行（自二〇一九年十月以後舉辦的展覽，一般當日券是一七〇〇日圓），但如果在上野之森美術館或森藝術中心畫廊、橫濱國際和平會議場、幕張展覽館這類「租借會場」就有可能。今後對於成本特別高，但是確定可以吸引群眾的展覽，或許將固定採用新的售票方式。

不為人知的企畫承包業者

各位讀者如果對維梅爾感興趣，應該聽過位於荷蘭的「HATA Stichting & Foundation」（後文提到時簡稱 HATA）。在這場展覽中除了名列「主辦」，也出現在接下來的「企畫」，這是相當罕見的情形。通常企畫公司不是沒有列出來，就是列在最後面的「企畫協力」。的確有些情形是企畫公司向報社提案後，開始進行策展。不過這間「HATA」並不是一般的企畫公司。

不只是前述的兩檔維梅爾展，還有像二〇〇〇年的「維梅爾及其時代：日本與荷蘭交流四〇〇週年紀念特別展」（大阪市立美術館）、二〇一一年「來自維梅爾的情書暨書信交流展：從十七世紀的荷蘭繪畫解讀人們的訊息」（Bunkamura The Museum）等，都要歸功於 HATA 的秦新二理事長使企畫得以實現。

秦新二先生過去經營名叫「哈塔塔國際公司」的企畫公司，經常向報社提案。到了平成年間世界上掀起維梅爾熱潮，他也多次促成維梅爾展在日本舉辦，二○一八年適逢維梅爾展開幕，他甚至寫了一本書《維梅爾：最後的真相》（文春文庫）說明自己的想法，有興趣的人不妨一讀。在秦新二的別本著作中，提到全世界只有三十五幅左右（正確數目隨研究者而異）的維梅爾作品，以及他是如何同時將多幅畫聚集作到日本。簡單說，就是秦新二所謂的「維梅爾聯賣」，先花時間與世界各國的美術館策展人建立信任關係，所以能夠實現。他與約十位維梅爾研究領域的重要人物關係良好，包括華盛頓國家藝廊的策展人等，在借作品的同時也請他們擔任顧問。也就是說，他完全不藉助日本學藝員的力量，本身也不是研究者，卻贏得國外一流美術館策展人的信賴。

秦新二在書中也提到，為了與國外的策展人談論維梅爾的畫作，他也下了很多功夫。這本書裡雖然沒提到，但更重要的因素是：他從平常就對美術館提供資助。

「原則上都會支付借用費，如果對方是國公立美術館，館方必須將收入繳納國庫，所以我們改以其他各種各樣的贊助形式提供資金。」（《維梅爾：最後的真相》第一八四頁）

「我們仍然不吝惜繼續資助這家美術館（指擁有維梅爾畫作的德國安東・烏爾里希公爵美術館）。包括展覽圖錄的出版、作品修復等，從各種層面給予支持。歐洲對於這類活動重視的程度，遠超過日本人的想像。」（同書第一八六頁）

也就是比起借用費，更注重平常對美術館的資助、釋出善意。他以這樣的作法，先獨自談妥作品再向日本的電視台提案。因此展覽最重要的不是個別作品的優劣、整體畫作的安排，或是除了維梅爾作品之外的整檔展覽所有作品，首先最重要的是有多少件維梅爾畫作。我聽說在舉辦二〇〇八年的維梅爾展時，秦新二與日本媒體在合約上特別標明企畫費用與畫作的件數。如果把秦新二扮演的角色當成一家公司，或許會更容易懂。他運用與世界各地美術館的關係，進口客戶所需要的商品。我曾聽說過，其實日本的展覽企畫公司經營者多半出身自商界。

與其自行跟媒體──尤其是電視台直接交涉，由他們幫忙會比較快，所以這樣的關係應該會持續下去吧。除了維梅爾以外，還有卡拉瓦喬、林布蘭、維拉斯奎茲等不容易商借到的名家之作，如果媒體繼續舉辦展覽，應該會出現第二、第三位像秦新二這樣的角色。不過如果是普通的國公立美術館，恐怕很難直接與秦新二合作。他所提出的報酬與經費都過高，目前還沒有國公立美術館可以自行承擔風險。

銷售攻勢帶來的問題

據說最近歐洲的展覽企畫公司也會遊說日本媒體。二〇一三年在東京都美術館舉辦的「艾爾・葛雷柯❼展」，就是接受歐洲企畫公司的的推銷，對方說可以借到許多葛雷柯的畫作，問需要幾幅？企畫公司銷售的範圍包括由國外的專家擔任顧問，除了運費、保險費等基本費用以外，似乎只要再支付居中協調的費用，就可以包辦展覽全部作品。我認為比起由媒體主導展覽，這些日本或國外的企畫公司對日本藝術界的危害更大。

媒體至少還會尊重國內美術館學藝員的意見，但如果由企畫公司主導，策展會變得跟日本的美術館毫無關係。大概只有像上野之森美術館、東京都美術館、森藝術中心畫廊等空間有可能接受。借出作品的美術館自始至終只是為了獲得資金才答應，這樣他們對日本美術館只會更缺乏信任感。對於一般的參觀民眾來說，看展覽只是花錢獲得樂趣而已，或許覺得無所謂。不過像這樣由企畫公司提案，只會讓日本的美術館持續空洞化。

複製圖力求「簡單易懂」

近來美術展花了許多功夫，讓展出內容變得更簡單易懂。如前面提到的語音導覽、放大的展場解說板、影片解說專區，其中都加入了複製圖。

譬如展示屏風畫時，在近處安排局部放大的照片或影像。有些展覽品的確尺寸比較小，利用複製圖就能連細節都看清楚。二○一七年東京都美術館舉辦「博伊曼斯·范伯寧恩美術館收藏 布勒哲爾〈巴別塔〉展 十六世紀荷蘭的至寶──超越耶羅尼米斯·波希」[7]，在這場展覽中，有多處呈現展覽名稱提到的布勒哲爾代表作〈巴別塔〉複製圖像。

在展示畫作的二樓入口處，牆上呈現局部放大的〈巴別塔〉，參觀者感覺彷彿登上環繞著「塔」的步道。畫作真跡在展場左側，背景是放大三倍的複製圖，透過這張大圖輸出可以連細部都看得很清楚。右後方是影像區，藉由電腦動畫讓畫作立體呈現。

仔細一看，連小小的滑輪與勞動者都在動，著實令人訝異。這樣的確很清楚地呈現巴

❼ El Greco（1541-1614），西班牙畫家、雕塑家暨建築師。

別塔建設的狀況，以及人們在那裡工作的樣子。不過在展覽中利用電腦動畫呈現畫作的動態，過去也不是沒有這樣的例子。由於實物只是六十乘以七十五公分的小幅作品，這樣作法讓我覺得稍嫌誇張了一些。在這場展覽中協助複製畫作的是「東京藝術大學創新據點」（COI, Center of Innovation），這個機構標榜的精神是「革命性的創新計劃」（COI STREAM），過去曾複製已遭到破壞的「巴米揚東大佛天井壁畫」與「法隆寺釋迦三尊像」等文物。從保存作品的觀點來看，運用數位技術複製作品確實重要，但是真的有必要讓平面作品呈現動態給參觀民眾看嗎？

從幾年前開始，只展出複製品的「維梅爾 光之王國」展，現在仍在日本各地的百貨公司巡迴展出。參觀過的人就知道，特地以細部呈現複製品感覺就是有點不對勁。

提到維梅爾的複製品，位於德島縣鳴門市的大塚國際美術館也有展出八幅陶板。這座成立於一九九八年的美術館，以陶板製作跟原作等比例的西洋名畫展出，這也是美術館的一種新型態吧。大塚國際美術館的成人票是三三○○日圓，比「維梅爾展」還貴。這些美術展呈現光譜般多樣化的面貌，為了取悅在各展覽之間做出選擇的參觀民眾，費了許多功夫。同時他們的目標也在於獲得收益。

兩種博物館商店

參觀完展覽後，心滿意足的人們踏入周邊商品販賣區。在館方設立的博物館商店，林林總總地販售著過去的展覽圖錄與商品，報社的職員能夠參與製作的只有展覽圖錄，頂多再加上明信片。因為展覽圖錄與明信片帶回家後，有助於繼續回想展出的作品，具有「教育意義」。不過，為了確保展覽的收益，除了展覽圖錄與明信片的穩定收入，還需要周邊商品達成漂亮的營收。因此會由多家周邊商品製作公司向主辦單位提案。

一開始是由館方的博物館商店販售，接下來會設立另外的販賣專區。位置就在展覽出口外，儼然像是另外特別設置的博物館商店。

現在有各種各樣的商品譬如Ｌ型資料夾、信紙、筆記本、原子筆、Ｔ恤、傘、桌布、徽章，甚至包括零食及其他食品，都陳列在面積超過一百平方公尺的賣場，限量商品也很豐富。有時候全部加起來遠超過一百種。專門經營博物館商店的業者除外，主辦單位會向各項商品的供應商收取手續費，費用大約是營業額的二成到五成，視情形而異。在東大寺等寺社的收藏展，販售標示寺社名稱的味噌，西洋繪畫展則出現運用作品圖樣為包裝的餅乾與紅酒，現在這些似乎已成為一種常態。

在一九九〇年代以前，展覽的周邊商品販賣區還沒這麼大。但時至今日，已經出

現了像東京國立博物館平成館這樣，佔地約二百平方公尺的周邊商品販賣區。展覽的內容強調有「九幅維梅爾畫作」，儘量簡單易懂單純化，好讓參觀者就像出門遊山玩水，買好禮物後回家，彷彿將美術展迪士尼化。這也是現代展覽光譜的面向之一。

什麼是雙年展、三年展

　　進入二十一世紀後，開始會聽到「三年展」這個詞。說不定有些人是因為二〇一九年夏季「愛知三年展」引發爭議❽才第一次接觸，不過日本最早是從二〇〇〇年新潟縣舉辦的「大地藝術祭 越後妻有藝術三年展」開始。翌年「橫濱三年展」開始，接下來全國各地號稱三年展，每三年舉行一次的現代藝術展如雨後春筍般出現。

　　名為「三年展」的現代藝術展，起源於一八九五年義大利舉辦的威尼斯雙年展（La Biennale di Venezia）。威尼斯雙年展就像是當時風靡世界各地的萬國博覽會的美術版，

❽編註：在該次「愛知三年展」的特展「表現不自由展・在那之後」（表現の不自由展・その後）中以過去被公部門視為禁忌的作品為主軸，因包括慰安婦問題、天皇的戰爭責任等主題敏感，展出後收到許多抗議，開幕三天後緊急閉展。

168

一九三二年起威尼斯電影節也做為其中一個部門成立了。「Biennale」表示兩年舉辦一次的意思，後來在一九五一年巴西也開始舉辦聖保羅雙年展。至於三年一度的「三年展」，以印度三年展（目前停辦）、範圍包括設計、時尚、建築等的米蘭三年展廣為人知。除此之外，還有四年一度的德國卡塞爾文獻展也很有名。

雙年展或三年展的會場有時包括美術館在內，除此之外也可能在森林或海岸等自然環境中擺放作品，或是在城市的街道出現立體展示。無論屬於哪一種情形，通常規模都是一般展覽的好幾倍。國際交流基金會是推動二〇〇一年橫濱三年展最主要的單位。我從一九八〇末期到九〇年代前半曾任職於這個機構，因此做為威尼斯雙年展與聖保羅雙年展的日本辦事處，我們將日本藝術家的作品送出國參展。在日本也舉辦像這樣全世界現代藝術作品雲集的國際活動，其實是國際交流基金會長年的心願。後來我轉至朝日新聞社工作，聽說國際交流基金會在正式準備橫濱三年展，原本主辦單位的媒體只有NHK，我所任職的朝日新聞社後來也列入主辦。

第一屆橫濱三年展由四位總監負責，以橫濱國際和平會議場與橫濱紅磚倉庫為主要展場，吸引三十五萬名訪客購票入場，一舉成名。主要負責展務的國際交流基金會由於預算不足，最後在二〇〇八年退出主辦。現在以橫濱市為主，加上文化廳的支持，繼續舉辦三年展。

比橫濱三年展早一年開始的「大地藝術祭 越後妻有藝術三年展」則是由經營「ART FRONT GALLERY」畫廊的北川富朗統籌，首屆的入場人數是十六萬人次。越後妻有藝術三年展曾招來一些批評，譬如與橫濱三年展相比，缺乏專任的藝術總監選拔藝術家與作品，而是由畫廊經營者負責，感覺有些不妥，展覽包括許多裝置藝術作品，似乎只促進了當地的地域振興。不過現在的橫濱三年展以橫濱美術館為主展場，規模縮小，感覺似乎有些停滯。相形之下，大地藝術祭每年的參加者有增無減，越來越盛大。在二○一八年共有五十五萬人來到現場。

北川富朗先生目前身兼「瀨戶內國際藝術祭」、「北阿爾卑斯國際藝術祭」、「奧能登國際藝術祭」的藝術總監。尤其是二○一○年展開的瀨戶內國際藝術祭，與在瀨戶內海的直島開發旅館與美術館的倍樂生公司（Benesse Corporation）合作，以瀨戶內海上的各島為場地，在二○一九年的春、夏、秋三季共創下一一七萬人次的參觀紀錄。遺憾的是包括與橫濱三年展屬於同一類型，由藝術總監統籌的國際美術展在日本各地持續增加，譬如成立於二○一○年的愛知三年展、二○一四年的札幌國際藝術祭等。

橫濱三年展在內，目前還沒有任何一個活動成為像威尼斯雙年展或卡塞爾文獻展的國際級重要藝術節，不過各地的展覽都吸引了許多參觀民眾。

長久以來，現代藝術令人望而生畏，即使連藝術愛好者都感到晦澀難解。而且許

可以現場體驗藝術作品的美術館

最近出現一些美術館，常態展示可以讓民眾現場體驗的現代藝術作品。像成立於二○○四年的金澤二十一世紀美術館（位於金澤市），本身即是妹島和世與西澤立衛共同成立的建築設計事務所SANAA的作品，館內以林德羅・厄利什（Leandro Erlich）的作品〈泳池〉聞名。包括〈泳池〉在內，這裡共有十件立體現代藝術作品免費公開展示，在美術館成立後，一年內達到一五七萬參觀人數。成立於二○○八年的十和田

多作品蘊含著對政治面、社會面有所批判的意識型態。不過如果在短期設置的會場安排大型藝術作品，比較容易拉近與民眾之間的距離。於是像越後妻有大地藝術祭、瀨戶內國際藝術祭就以戶外的裝置藝術為主，展出許多規模龐大的作品，讓一般的參觀民眾也能感受欣賞藝術品的樂趣。在實際體驗這兩個藝術祭時，為了觀賞作品必須登山、搭渡輪過海，參觀作品的過程本身似乎變成一種冒險。尤其像瀨戶內國際藝術祭，以直島為首，與藝術相關的恆久設施逐漸增加。邁入本世紀後，為了讓日本各地蕭條的地區變成熱鬧的觀光景點，現代藝術也有了新的運用方式。這些藝術祭鮮少由媒體主辦或協辦，就算參與也只是掛名而已，就這點來看，藝術祭可說是美術展的新潮流。

奈及利亞藝術家阿克潘（Sunday Jack Akpan）在「FARET 立川」展出的作品。
當地有來自三十六國，共一百一十件公共藝術。

市現代美術館，建築由 SANAA 的西澤立衛設計，並增加了三十八件恆久展示的作品。這些作品不僅設置在美術館內，也分布在附近的廣場與商店街。

像這樣在戶外恆久性地設置現代藝術創作，最早應該可以追溯到一九九四年的「FARET 立川」。從立川站徒步約三分鐘，接下來就可以看到超過一百件公共藝術作品分布在街道各處。「FARET 立川」正是由統籌越後妻有藝術三年展的北川富朗先生所企畫，所以這些展出的演變互有關連。

國際美術展在日本各地開枝散葉，尤其是戶外美術展受到歡迎、恆常展示可以讓參觀者體驗的現代藝術作品，

172

這些現象不就像迪士尼樂園或富士搖滾音樂節等音樂活動，將形式擴大到極致，演變為眾多戶外娛樂之一嗎？跟一般的美術館相比，戶外美術展適合全家人一起共遊，而且還參雜著文化的要素，所以也會吸引特定族群。藉由這樣的展出方式，藝術創作者與畫廊等相關人士可以獲得更多報酬，的確有其優點，但是很難從中感受到現代藝術特有的反權威、反社會力量。

這些美術展的演變，大致上來說或許是在上述的北川富朗與森美術館的館長南條史生（已於二〇一九年十二月卸任）推動下出現。橫濱美術館做為橫濱三年展的主要場地，也是二〇〇一年橫濱三年展的藝術總監之一。南條前館長早先任職於國際交流基金會，館長逢坂惠理子也在國際交流基金會工作過，十和田市現代美術館的副館長兒島彌生（任期至二〇一八年三月止）曾任職於南條史生的事務所。南條先生與這兩位原本都不是學藝員或研究者，這點相當耐人尋味。

二〇一九年八月開幕的第四屆「愛知三年展」，由於其中的一項特展「表現不自由展・在那之後」被迫終止，造成餘波盪漾。我想問題的根本，在於人們將「愛知三年展」視為像「大地藝術祭 越後有三年展」或「瀨戶內國際藝術祭」這類為了振興地方而舉辦的休閒活動。

「愛知三年展」與這兩者不同，設有「藝術總監」決定每次展出的內容，場地主

要是愛知藝術文化中心及名古屋市美術館等美術館，主辦單位以愛知縣政府為主，沒有媒體參與。像北川富朗是邊思考如何振興地方，同時漸漸地建立恆久設施，有別於這位製作總監的做法，「愛知三年展」直接呈現出當今現代藝術的面貌。所以跟其他的雙年展、三年展一樣，包括具有反社會、富有衝擊性的作品，這些都是現代藝術本身具有的特質，其實很普通。展出內容中如果有像「表現不自由展・在那之後」跟社會產生摩擦的作品，根本不足為怪。為了振興地方而舉辦的瀨戶內國際藝術祭等藝術節，完全是日本特有的活動，這兩種藝術展不能相提並論。

「先進美術館」構想迷失方向

二〇一八年五月十九日，讀賣新聞刊登由文化廳提出的「先進美術館」（leading museum）構想，在藝術界等領域引起軒然大波。根據報導，日本政府將在國內美術館選定「先進美術館」，以該館為中心，促使藝術交易更熱絡。這個構想如同第六章提到的「國家藝廊」一樣冠冕堂皇，不過內容卻截然不同。這是因為日本的藝術市場規模小於歐美，而且日本的美術館、博物館依法不能將館藏釋出、在市場上流通，為了將這兩種日本的現象一次解決，有關當局提出了這樣的「奇策」。

174

對於這個構想，當時由全國三八九間美術館、博物館加盟的全國美術館會議在六月發表聲明：

「美術館是為全民設立的非營利社會教育機構。雖然美術館對於藝術品的收集、舉辦展覽等活動，以結果來說確實有可能為藝術市場帶來影響，但是美術館本身不應該以直接介入市場為目的展開活動。

美術館的館藏收集，應該遵照各館本身的使命及收集方針，有系統地進行。將藝術品以良好的狀態保存、公開展示、留傳給下一世代，是美術館的職責所在，在館藏收集方面必須劃出明確界線，絕不以投資為目的。」

日本文化廳在首相官邸的「構造改革徹底推進會談」，於同年四月十七日發表「活化藝術市場對策」。從這份資料可得知，全世界的藝術市場有六‧七五兆日圓，但是日本市場僅占二四三七億日圓，因此試圖促進活化。日本的 GDP 位居世界第三，擁有資產超過一百萬美元的富裕階層人數佔世界第二，因此頗富潛力。不過現實的狀態是：以日本的美術館為首，藝廊與藝術節等藝術商業界的力量較弱，既缺乏具有衝擊性的雙年展等國際藝術展，也沒有影響力遍及國外的藝評家。因此文化廳認為應該要以「先進美術館」為主，集中預算與人才，活化藝術市場。

藝術界的反彈，則是因為從《讀賣新聞》的報導來看，令人產生美術館應該買賣

藝術品的印象，不過仔細讀讀資料，就知道那並不是文化廳的本意，政府原本並沒有要日本的國公立美術館將館藏拿出來販售。當然在歐美的美術館，為了收購更想收藏的作品，允許轉售，既然官方有這樣的說法，可見一定有藝術界相關人士告訴文化廳的人這類例子。這些先姑且不論，文化廳的「活化藝術市場對策」的確有些不合理之處。

為什麼在首相官邸官網公布的文化廳報告書「政策制定的目標」，要列出「建構由美術館收集優秀藝術品的機制，促進藝術品第二次流通，增進藝術收藏家的數量，除了提升日本美術在國際間的價值，也同時檢討哪些是應該留在日本國內的作品，兼顧活絡藝術市場與保衛文化財，亦增進藝術品輸入的機會」這琳瑯滿目的內容？

日本的藝術市場不夠熱絡，純粹只因為日本現代的「資產家」基本上沒有在收購藝術品吧。雖然以擁有的資產超過一百萬美圓，也就是一億兩千萬日圓的「資產家」人數來看，日本或許排名世界第二，但是要這些人購買藝術品卻很難。由於日本屬於平等社會，大公司的社長年收入會稍微壓低，除非本身就是創業者，否則買得起藝術品的「資產家」很少。所以即使跟中國或韓國相比，日本仍缺乏大型藝廊，藝術展或拍賣也不興盛。我曾在東京撰寫拍賣的相關報導，現場如果出現戰後重要的藝術品，譬如創作者是一九五〇年代到七〇年代主要活躍於關西，屬於戰後藝術中為國外熟知的藝術團體成員等，參與競標的通常是歐美人士，不然就是中國或韓國的買主。蘇富

【政策制定的目標】

建構由美術館收集優秀藝術品的機制，促進藝術品第二次流通，增進藝術收藏家的數量，除了提升日本美術在國際間的價值，也同時檢討哪些是應該留在日本國內的作品，兼顧活絡藝術市場與保衛文化財，亦增進藝術品輸入的機會。

【今後考量的施政】

① 「先進美術館」的形成
- ·強化學藝員等體制
- ·將全國博物館的館藏系統化
- ·建立讓博物館維持豐富館藏的機制

② 為藝術備妥相關的基礎建設
- ·重新檢討稅制，以促進藝術品匯集至美術館。
- ·建立「資料庫」、「保存記錄」、「追溯履歷」

③ 舉辦能吸引世界一流人物的藝術活動

④ 積極向國外發布關於日本美術的資訊（協助翻譯等）

根據首相官邸官網「構造改革徹底推進會談」二〇一八年四月十七日文化廳提出資料「活化藝術市場對策」P11

比或佳士得的亞太區拍賣在香港舉辦，在日本只舉辦拍賣預展。

中國有好幾家跟蘇富比同等級的大型拍賣公司，但是日本沒有。全世界規模最大的藝術博覽會——瑞士巴塞爾藝術展也曾在美國邁阿密海灘及香港舉辦，可是日本還沒有在國際間令人印象深刻的藝術博覽會。

而且想藉由美術館促使藝術市場更活絡，根本就搞錯方向。雖然我們有聽說歐美的美術館館長會參加藝術拍賣會收購作品，但是日本的國公立美術館為了收購館藏，會設立包括外部委員的委員會，不是只憑館長個人的想法。更重要的是日本的美術館自開館之後，每年的採購預算不是很少，就是沒有編列，根本難以競標拍賣會的作品。

為將來提出的獨特構想

儘管如此，「先進美術館」的構想有些部分其實有點讓我感興趣。以下是報告書中「今後考量的施政」：

一 「先進美術館」的形成：強化學藝員等體制、將全國博物館的館藏系統化、建立讓博物館維持豐富館藏的機制。

178

二為藝術備妥相關的基礎建設：重新檢討稅制，以促進藝術品匯集至美術館、建立「資料庫」、「保存記錄」、「追溯履歷」。

關於「先進美術館」的詳細解說，似乎沒有公布出來，不過一般來說，應該是指跟東京國立博物館、東京國立近代美術館同等級的機構吧。這幾間美術館的研究員雖然比其他美術館多，但是如果要如這份資料所述，將工作人員數量增加到跟大英博物館、羅浮宮美術館一樣多，就必須調高預算。不過並不是按照現行的架構，說不定要從根本重新建立國立美術館、博物館的編制。

譬如讓國內外的人察覺到東京國立博物館的魅力，帶來比原來多出好幾倍的參觀人數，比起平成館的企畫展，或許更應該將焦點放在館藏的展示。在平成時代的東京，增加了太多提供給媒體舉辦大型展覽的租借會場。除了國立新美術館、森藝術中心畫廊，為了讓東京都現代美術館成立，東京都美術館也加入了這個行列。至於像東京國際展覽中心、幕張展覽館、太平洋橫濱活動中心這類貿易展會場，有時也會配合媒體主辦的展覽。

以下這個想法或許有些異想天開，如果國立西洋美術館與 ARTIZON 美術館（原普利司通美術館）聯合起來，就可以達到世界級的印象派畫作收藏。假設國立西洋美術

搬遷後總面積超過二一〇〇平方公尺的 ARTIZON 美術館，徹底融入商業區。

館只展出常設展，ARTIZON 美術館做為企畫展展場又如何呢？像大原美術館、廣島美術館、POLA 美術館等西洋美術館藏作品豐富的機構，是否也可以加入？只要這幾間美術館聯合起來，就可以達到跟歐美知名美術館並駕齊驅的收藏。雖然 ARTIZON 美術館自從二〇一五年五月暫時閉館後，才剛整修完畢重新對外開放。

如果將東京都的公立美術館統合起來也不錯。或許這樣的構想讓人覺得很另類，我的想法是首先在東京都行政區管轄之下，以東京都現代美術館取代東京國際展覽中心。貿易展會場主要以專業人士為對象，所以可以轉移到木場。接下來各區立美術館可

以將館藏委託給東京都，在有樂町展示出為數可觀的收藏。這麼一來，東京都的館藏就跟國外的美術館勢均力敵，可以互相外借。當然區立美術館會繼續做為企畫展場或是租借的藝廊，幾乎維持現狀。日本各道府縣難道不能同樣比照辦理嗎？「將全國博物館的館藏系統化、建立讓博物館維持豐富館藏的機制」能否這樣解釋呢？

當然「重新檢討稅制，以促進藝術品匯集至美術館」也很重要。我們常聽說在法國，遺族可以用藝術品取代遺產稅繳納給國家，我非常期待這樣的制度也能在日本實施。至於「資料庫」、「保存記錄」、「追溯履歷」更是不可或缺。現在如果問起某位藝術家的作品收藏在哪裡，除非是已經累積相當經驗的美術館學藝員，一般館員恐怕毫無頭緒。雖然有很多美術館會發行館藏圖錄，但是要隔幾十年才出版一次。現在明明是網路時代，仍然有許多美術館連館藏資料都沒有公開，實在令人驚訝。既然圖書館的書都可以開放全國搜尋，我希望藝術品也可以藉由共通的格式，建構串聯全國美術館的系統。

如果知道收藏的作品在哪裡，不僅在企畫展覽時會變得更容易，或許也因此可以促使美術館之間交換館藏。只要美術館擁有某位畫家的單幅作品，說不定可以移交給當地的美術館交換其他作品。我想這正是「將全國博物館的館藏系統化」吧。

而「建立『追溯履歷』」則是日本美術館界有待加強的領域。某件藝術品曾經由

誰收藏、目前為止曾在哪個展覽展出，在研究作品及創作者時將成為相當重要的資料。

如果能建立全國化的資料庫加以檢視，將會更理想。國立美術館的館藏的確比較豐富，其中國立西洋美術館的資料就有明確標示出追溯履歷。為了實現文化廳的這項提議，該將全國美術館的館藏建立資料庫，並且網路化。

據說從二〇一八年度開始，日本政府連續五年每年提撥給國立新美術館五千萬日圓的調查費。但如果用意是「為了活化及擴大規模遠比世界藝術市場小，而且維持不變的日本藝術市場、提升日本藝術家以及近現代日本美術在國際間的評價而展開的活動」那就完全錯了。其實根本沒有必要「活化及擴大日本的藝術市場」。恐怕只有賺取手續費及其他費用的部分畫廊業者能夠從中獲利。只要日本的美術館擺脫隨著媒體起舞、以企畫展為中心的思維，並且充實自身的館藏，隨後藝術市場自然會活化。「提升日本藝術以及近現代日本藝術在國際間的評價」固然重要，只要日本的美術館穩健地收購本國的藝術品，持續常態展示就會實現。無須勉強運用國家的經費去炒熱國際美術展或藝術博覽會、拍賣會。假設每年都有五千萬日圓的預算，且持續五年，首先應

在平成年間這三十年內，日本的美術館增加了不少。尤其在都心成立了多處大型企畫展的會場。伴隨而來的是展覽的數量也增加了，雖然突破百萬參觀人數的展覽只有一檔，但是超過三十萬人次的展覽每年大約都有十檔，也出現了好幾種數年舉行一

綜觀二〇一九年的現代藝術展

就二〇一九年日本的現代藝術展來看，包括在「愛知三年展」出現爭議，「現代藝術」似乎引發前所未有的話題。譬如一月在國立新美術館舉辦的「池村玲子展」，從夏季到秋季在同館展出的「克里斯提安·波坦斯基❾——Lifetime」，以及同樣位於六本木的森美術館「塩田千春：撼動的靈魂」等在國際間也擁有相當高評價的現代藝術創作者都陸續推出了大型個展。尤其塩田千春展吸引了許多年輕族群，造就難得的

次的戶外國際現代藝術展。雖然目前還沒有確切的數據，但是前往參觀展覽的總人數不正呈現飛躍性的成長嗎？

不過這些現象主要還侷限於由媒體主導的企畫展，美術館真正的職責——充實館藏並常態展出卻始終停滯不前。如果在未來三十年沒有獲得改善，不管再等多久，日本的美術館將永遠趕不上世界水準。毫無疑問地，這些最後也會跟「活絡藝術市場」、「提升日本藝術家以及近現代日本藝術在國際間的評價」有所關連。

❾ Christian Boltanski（1944-），法國當代藝術家。

盛況，在週末等待入場參觀都要一個小時以上，最終締造了超過六十六萬入場人數。

當然一方面是歸功於森美術館開放自由拍攝、透過社群網站引發話題的手法，而且塩田作品的視覺效果特別強，「很適合曬IG」，不過現代藝術能吸引這麼龐大的觀眾群，的確令人意想不到。這三檔展覽都出於對人類與自然、世界的深刻洞察，讓許多參觀者長時間流連其中。現代藝術能讓人覺得如此容易接近，或許也是前所未見的例子。

這三檔展覽無疑都是先由藝術家充分考量展覽會場的條件，再決定展出內容。波坦斯基展在國立新美術館登場前，曾先在大阪國立國際美術館展出，但是兩處給人的印象似乎差距很大。若非藝術家與學藝員花了大把時間準備，也無法呈現出這樣的展覽吧。

「愛知縣三年展」雖然出現一些波折，不過將愛知縣美術館與名古屋美術館等各會場的參觀人數加起來，據說超過六十八萬人，創下目前為止最高的參觀人數紀錄。向社會揭示「現代藝術」富批判性的一面，以結果來看意義更重大。雖然文化廳取消了內定的補助金、藝術文化振興基金的規定也立刻遭到修改，為日後留下問題的根源，不過引發爭議這件事本身就具有相當大的意義。

「TeamLab」所揭示的展覽型態

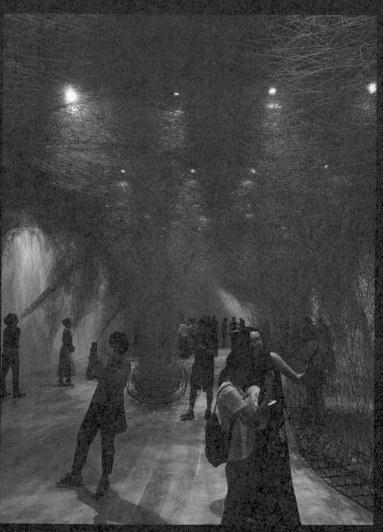

在森美術館舉辦的「塩田千春展」。由紅線與黑線纏繞的裝置藝術引起話題。

藉由音樂與光展現未來的空間，「TeamLab」應該也是現代藝術的一種形式吧。自二○一八年起，策展團隊同時在台場與豐洲推出兩種不同展覽，現場一直維持絡繹不絕的參觀人潮。運用數位科技，讓展出內容與參觀者的動作產生互動，這也是在其他展覽看不到的特色。位於佐賀縣武雄溫泉的展場，則利用野外的森林或水池讓參觀者樂在其中。刻意直接運用古老的大型浴場遺跡，塑造出的展場相當洗練。展出內容既是現代藝術，娛樂性也很高，從小孩到老年人都能體驗其中的樂趣。

而香川縣、高松市與倍樂生公司合作的「瀨戶內國際藝術祭」也越來越盛大。我目前造訪過三次，每次都注意到當地的永久展示設施又增加了，前往豐島美術館或地中美術館都必須事先預約。雖然舉辦這樣的活動比起美術館展覽，更像是為了振興地域。但如果藉由這樣的形式，可以讓以前從來不去美術館的民眾接觸現代藝術，倒也不是壞事。

在參觀歷史悠久的威尼斯雙年展與四年一度的卡塞爾文獻展時，我注意到有很多一般民眾前往觀賞。當然其中也有蘊含強烈反社會意識的作品，但是大家都各有所好。進入二十一世紀以後，三年展與戶外現代藝術展在日本各地逐漸成形，培養出樂於欣賞的民眾，參加的義工也很多。相較於日本的報社或電視台向國外支付鉅款舉辦「某某美術館展」，運用本身的影響力鋪天蓋地宣傳、吸引人潮，這類展覽正好形成對比。

TeamLab 的展場。在御船山樂園的浴池遺跡搭配巨大的柱子，內部有桃色與紫色會發光的花，持續不停變化。

因為展務相關人員會尊重藝術創作者，提供協助完成佈展，參觀者也能以自己的方式獲得樂趣。

這類三年展或現代藝術展也能吸引許多人參觀，現場感覺很熱絡，或許是日本獨特的現象，我想其中存在著新希望。在日本，效法西方的美術館、博物館始終沒有真正落實，今後或許仍無法達成，媒體也可能終究會放棄舉辦展覽。但是在如何欣賞現代藝術這方面，說不定日本可以建立特有的型態，成為全世界參考的典範，以上就是我在二〇一九年歸納的想法。

後記

二○一八年秋，我忽然收到新潮社「新潮新書」編輯部的門文子小姐來信，促成撰寫這本書的開始。我除了在大學教電影史，也藉著過去長年跟美術展相關的工作經驗，偶而在朝日新聞網的「論壇」發表電影及美術領域的相關文章。門小姐本身也喜歡參觀美術展，當時正在尋找適合撰寫美術館策展及幕後的人選，她讀了我在「論壇」發表的文章〈何必舉辦「某某美術館展」〉（二○一二年四月二十七日），決定邀請我出書。

她在來信已經附上草擬的目錄大綱。所以我們先見個面，原則上先瞭解編輯部的想法，接下來我只要負責寫出來就好。等到終於開始動筆，已經是二○一九年的春假⑩了。接下來我只要完成二、三章就寄給門小姐，她讀完後提供建議。我在黃金週完成全書初稿，暑假時再修潤。這跟與電影相關的文章不同，因為不是自己專精的領域，所以我感到不安，不過聽了門小姐的意見後，多少會比較放心。為了讓這本書更適合一般讀者閱讀、變得更簡單明瞭，也進行了分段、增加小標，修整重複的部分等作業，這些都是多虧門小姐的建議和指正。

⑩ 在日本，大學的春假約從二月休到四月，有整整兩個月。

自從我在大學教電影這十多年來，已經完全脫離藝術相關領域。但不可思議的是，這段期間我所參觀的展覽反而比以前多。而且因為離開業界，對於美術館與美術展似乎產生更多直接的疑問與期待。

在書寫這本書時基於這樣的心情，我儘可能具體地寫出自己的經驗。

我在電影方面的論述，幾乎都是影評跟研究論文。因為都不是根據自己的經驗所寫出來的，所以這次撰寫這本書，對我而言是性質截然不同的體驗。

結果我所寫出來的內容，變成正面直接批評館長年付給我薪水的報社文化事業部。對於更早之前任職的國際交流基金會，也提出了一些不中聽的建言。這樣或許會讓過去的同事與前輩、後進感到不快，也可能讓許多我認識的美術館、博物館學藝員及友人覺得「你其實不必透露這麼多吧」。儘管如此，我還是想寫下這本書，因為我想讓前往參觀美術展的大批民眾瞭解展覽的知識，進而學會享受藝術欣賞的方法。

我曾聽已故的世田谷美術館大島清次館長比喻，藝術品就像食材，美術館學藝員則是廚師。希望大家不要被媒體的宣傳矇騙，愉快地享用由學藝員挑選材料、精心製作的料理。為此必須要能識破作看之下很豪華，但其實毫無內涵的店家。純粹只是想讓大家知道「什麼不能吃」，所以特地在這本書列出一般人幾乎都不知道的「不健全的實情」。或許這本著作會讓許多藝術相關人士皺眉頭，卻也是不得已。如果藉著將情形公開，希望可以稍微培養出更多有品味、看法成熟的藝術愛好者，造就有更多優秀美術館與展覽的環境。

我從來沒想過，自己的第一本著作竟然是跟藝術有關的書。起初我從事跟藝術有關的工作也出

於偶然。人生究竟會發生什麼事，完全無法預料。在此除了要感謝自始至終在各細節提供協助的「新潮新書」編輯部門文子小姐，也一併向朝日新聞社的高橋伸兒先生致謝，由於可以在「論壇」自由發揮，促成了撰寫本書的契機。當然，若不是因為跟國際交流基金會及朝日新聞社的同僚、藝術界的友人、諸位老師相識並共同合作過，我不可能完成這本書。感謝各位，也請你們原諒。

在此謹將這本書獻給去年初過世的家母，以及陪伴我一起參觀許多展覽的妻子。

記於因COVID-19疫情下，所有美術展幾乎停擺的四月 古賀太

191　後記

展覽的表裏

解析日本美術館、藝術祭的特色與策展幕後

美術展の不都合な真実

作者	古賀太
翻譯	嚴可婷
責任編輯	張芝瑜
美術設計	郭家振

發行人	何飛鵬
事業群總經理	李淑霞
副社長	林佳育
主編	葉承享
出版	城邦文化事業股份有限公司 麥浩斯出版
E-mail	cs@myhomelife.com.tw
地址	104 台北市中山區民生東路二段 141 號 6 樓
電話	02-2500-7578
發行	英屬蓋曼群島商家庭傳媒股份有限公司城邦分公司
地址	104 台北市中山區民生東路二段 141 號 6 樓
讀者服務專線	0800-020-299（09:30 ～ 12:00; 13:30 ～ 17:00）
讀者服務傳真	02-2517-0999
讀者服務信箱	Email: csc@cite.com.tw
劃撥帳號	1983-3516
劃撥戶名	英屬蓋曼群島商家庭傳媒股份有限公司城邦分公司
香港發行	城邦（香港）出版集團有限公司
地址	香港灣仔駱克道 193 號東超商業中心 1 樓
電話	852-2508-6231
傳真	852-2578-9337
馬新發行	城邦（馬新）出版集團 Cite（M）Sdn. Bhd.
地址	41, Jalan Radin Anum, Bandar Baru Sri Petaling, 57000 Kuala Lumpur, Malaysia.
電話	603-90578822
傳真	603-90576622

總經銷	聯合發行股份有限公司
電話	02-29178022
傳真	02-29156275

製版印刷	凱林印刷傳媒股份有限公司
定價	新台幣 380 元／港幣 127 元
I S B N	978-986-408-682-5

2022 年 9 月初版 2 刷・Printed In Taiwan
版權所有・翻印必究（缺頁或破損請寄回更換）

國家圖書館出版品預行編目 (CIP) 資料

展覽的表裏：解析日本美術館、藝術祭的特色與展覽幕後／古賀太著；嚴可婷譯. -- 初版. -- 臺北市：城邦文化事業股份有限公司麥浩斯出版：英屬蓋曼群島商家庭傳媒股份有限公司城邦分公司發行，2021.05
　面；　公分
譯自：美術展の不都合な真実
ISBN 978-986-408-682-5（平裝）

1. 藝術展覽 2. 美術館展覽 3. 日本

906.6　　　　　　　　　110006453